肖像畫

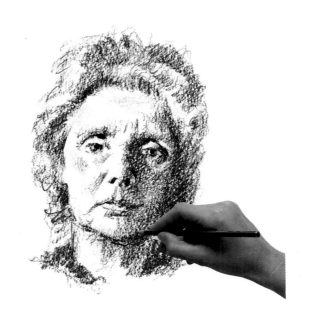

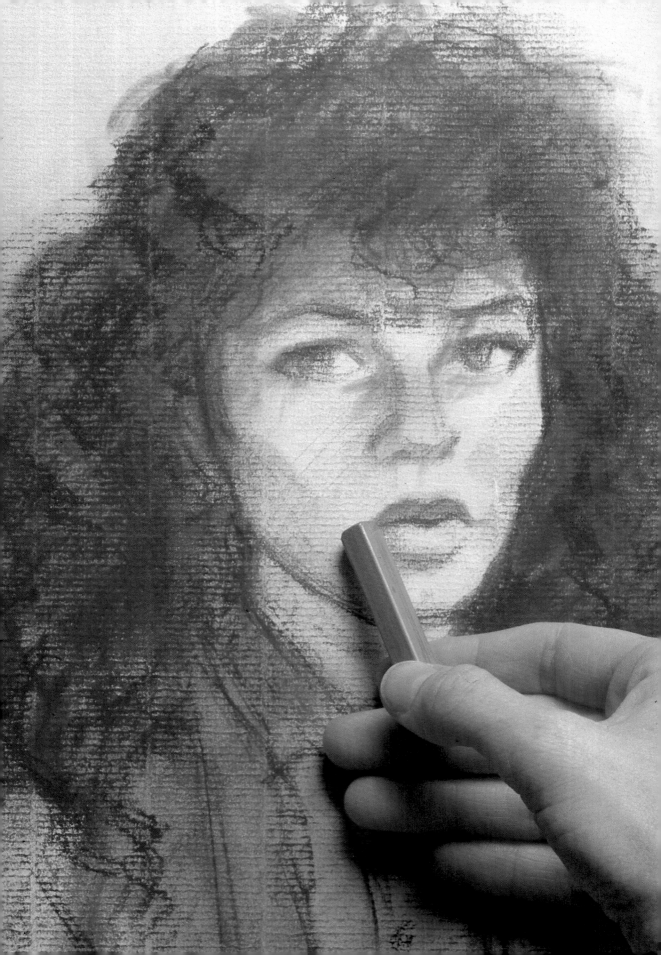

肖像畫

Parramón's Editorial Team 著

陳碧珠 譯　　凌玉心 校訂

三民書局

Cómo dibujar la Cabeza Humana y el Retrato by

Parramón's Editorial Team

©PARRAMÓN EDICIONES, S.A. Barcelona, España

World rights reserved

©SAN MIN BOOK CO., LTD. Taipei, Taiwan

目錄

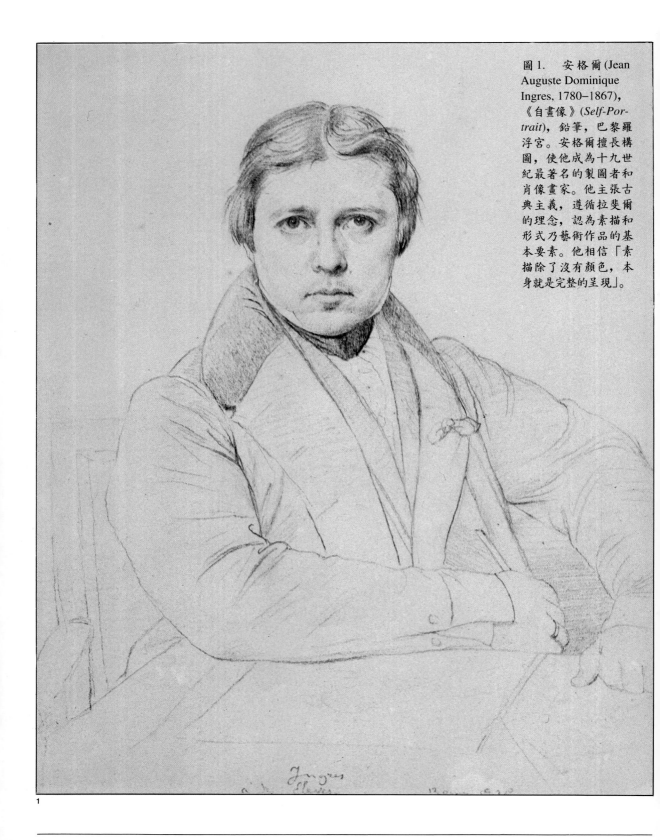

圖1. 安格爾 (Jean Auguste Dominique Ingres, 1780–1867),《自畫像》(Self-Portrait),鉛筆,巴黎羅浮宮。安格爾擅長構圖,使他成為十九世紀最著名的製圖者和肖像畫家。他主張古典主義,遵循拉斐爾的理念,認為素描和形式乃藝術作品的基本要素。他相信「素描除了沒有顏色,本身就是完整的呈現」。

1

安格爾對學生的建議

請用崇敬的態度對待一切美好的
事物。上帝依據自己的形象創造了
人類，而要掌握人類形體各部位的
特徵是困難的，因為上帝造人是要
夏娃（女人）有別於亞當（男人），
亞當也有別於其他任何男子。不
過，描繪人像其實也輕而易舉，因
為沒有其他事物比人類更受到我
們關愛、記憶，與了解。

——安格爾

西元前五世紀，希臘雕刻家波力克萊塔 (Poly-clitus) 研究人體最理想的比例，而寫成《典範》(*Canon*)一文，論文中指出人體最理想的身高，應該是頭部長度的 7.5 倍。他根據這個比例，完成了雕像《多里福羅斯像》(*Doryphorus*)，對希臘藝術的發展有深遠影響。另一位希臘雕刻家利西波斯 (Lysippus)，則將人體理想身高改變為頭部長度的 8 倍。文藝復興之後，許多偉大的藝術家如杜勒 (Dürer)、達文西 (Leonardo da Vinci)、拉斐爾(Raphael)、米開蘭基羅(Michelangelo)，都研究過古典的準則，他們不僅特別注意人體身高，也注重頭部和臉部的比例。首先我們就從這些比例以及頭部模式開始，逐步介紹頭像畫法與肖像畫的藝術。

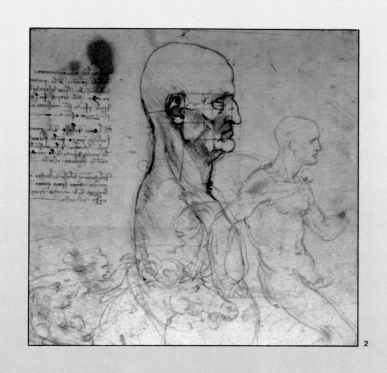

2

頭部準則

人體測量學

3

圖2. 達文西,《人體臉部比例》(Proportions of the Human Face),深褐色墨水,威尼斯學院畫廊 (Gallerie dell'Accademia, Venice)。達文西也像文藝復興的其他藝術家,研究人體的理想比例,尤其是頭部的比例,希望找出一套公式或模式,做為描繪臉部和人體的依據。

圖3. 1879年法國科學家伯蒂隆開始研究人體各部位的大小比例,這門新學問日後發展成為人體測量學。人體測量學與頭像和肖像畫的藝術息息相關。

圖4和5. 希臘哲學家塞內加(Seneca)的石膏半身像,仿作海古拉寧(Herculaneum)出土的青銅像(那不勒斯(Naples)國立博物館)。許多流傳至今的古希臘雕像,使我們得以比較古今人體頭部的大小比例有什麼不同,進而決定出人體頭像藝術性的原則。

人體測量學事實上與描繪人體形象的藝術有直接的關係,首先,人體測量學認為每一個人都不相同。

例如研究耳朵的外形,大概可以找出二十種不同的變化,如果再加上五種不同的鼻子、七種不同的眼睛顏色,就能組合出幾百種變化,甚至在其中你絕不會找到有任何兩個人的長相是近似的。目前我們只要知道,畫張三的時候,他的五官一定跟李四不一樣。

利用人體測量學,加上形態學和解剖學,科學家分析過成千上萬的人體,比較其比例、種族、性別和年齡,也研究過歷代畫家和雕刻家所採取的比例,使今天的藝術家能夠更加了解人體的構造與比例。例如科學家風·龍戈(Von Lange)記錄了一百萬人的身高,發現有三十萬人平均身高是165公分,四十萬人平均175公分,其餘三十萬人超過175公分。他還

1879年2月,巴黎警察局一位警員將被捕的嫌犯帶到局長面前,「長官,馬索·杜邦,持刀搶劫。」局長下令說:「把他交給伯蒂隆先生。」

伯蒂隆先生是一名小職員,三個月前他提供一套鑑別罪犯的新辦法——根據照片和人體的骨骼比例來鑑別人身。他一邊查著檔案,尋找杜邦的面孔時,想起局長對這套新辦法的反應。當時局長不耐地說:「去試看看吧,如果三個月內沒有結果,你就別再跟我提起這套新方法了。」 沒多久,伯蒂隆手上拿著一張卡片,顫抖著跑到局長辦公室。「長官,不是杜邦,是馬林,那個逃脫的謀殺犯!他染了頭髮,可是他改變不了身上的骨骼結構!」

就在那天下午,伯蒂隆 (Alphonse Bertillon) 發現了人類學的一個新領域,他稱之為人體測量學。伯蒂隆對這門新科學的定義是:「基本上,人體測量學是研究人體或各部位構造和比例的科學。」

4

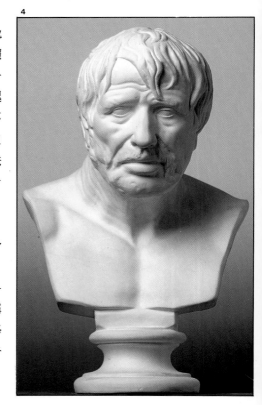

統計出頭部長度平均為22.5公分，同時確定在人體各部位中，頭部大小最為固定，約介於21.5到24公分之間。其他科學家如理奇(Richer)、史翠茲(Stratz)、佛利希(Fritsh)，也做過無數調查，比較現代人以及古希臘和當代主要的雕塑作品，於是科學地定出了人體的自然模式和藝術準則（圖4、5和6）。

圖6. 古希臘雕刻家波力克萊塔，《多里福羅斯像》，那不勒斯國立博物館。波力克萊塔在《典範》一文中指出：「人體最完美的比例，身高必須是頭部長度的7.5倍。」《多里福羅斯像》就是採用這個原則，對西元前五世紀的畫家和雕刻家有重大的影響。

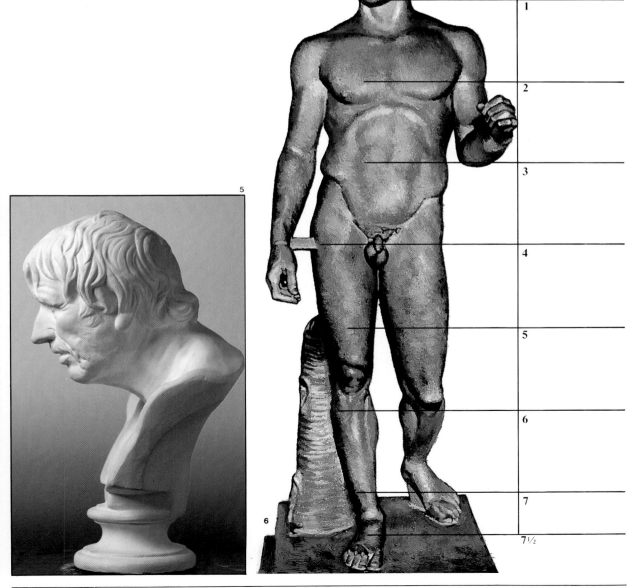

5

6

1

2

3

4

5

6

7

7½

11

模式定則

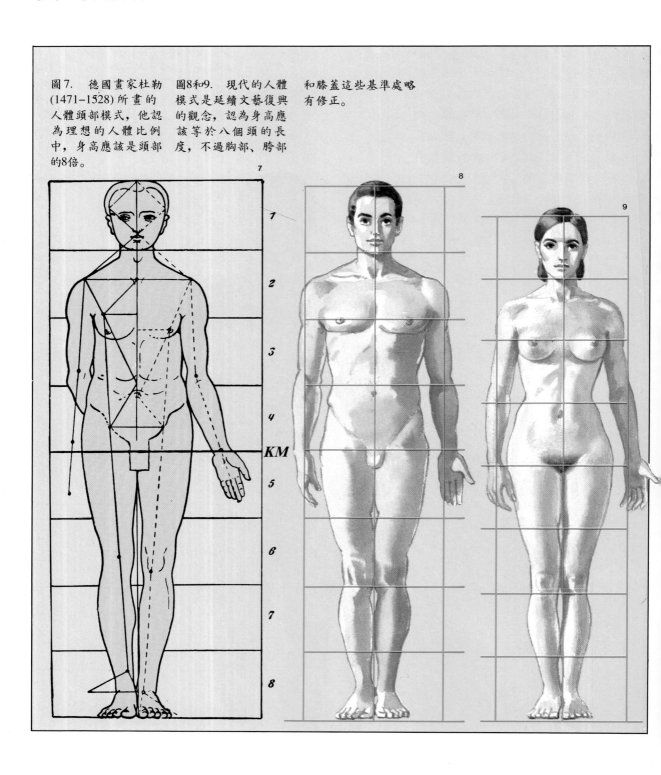

圖7. 德國畫家杜勒 (1471–1528) 所畫的人體頭部模式,他認為理想的人體比例中,身高應該是頭部的8倍。

圖8和9. 現代的人體模式是延續文藝復興的觀念,認為身高應該等於八個頭的長度,不過胸部、胯部和膝蓋這些基準處略有修正。

要畫好頭像，必須研究頭部各部位的大小和比例。科學家和藝術家用「模式定則」來決定頭部大小比例。

人體模式定則是指根據一個被設定的基本單位，決定人體各部位大小的測量和比例關係的一套原則。

我們用實際的例子來說明，圖7至9就是根據「八頭身（eight head，以頭的長度為單位，人體共有八個頭長）」的比例單位所畫成的人體比例尺，十六世紀的德國畫家杜勒，就好像現代人體畫的模式定則，基本上都採用「八頭身」的人體比例尺。

模式定則，也就是一種比例原則，是應用前面所提及以比較方式的研究所得的結論，找出一般人公認的理想比例，藝術家則視需要而加以修正成為更典型的比例。模式定則對於頭像畫的比例和構造很有幫助，下面會有詳盡的示範。

人體頭部的理想比例

我們假想一個比例十全十美的理想頭部，並觀察其正面和側面像（圖10和11）。建議你手邊準備好紙筆，以便隨時練習和作筆記。

圖10和11. 圖中的正面和側面頭像，不是特定某人的頭像素描，是憑空畫出的。這是依定則完成的，下面的章節就會討論到這樣的畫法。

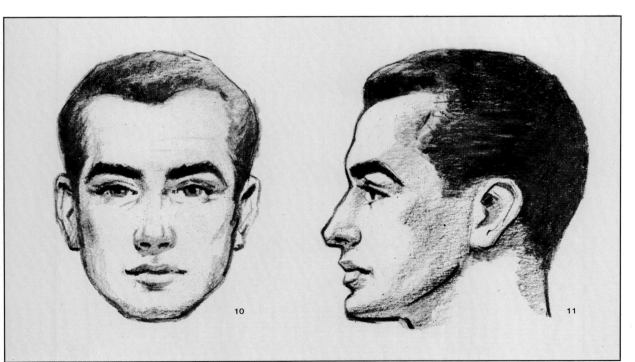

10 　 11

正面頭像

12

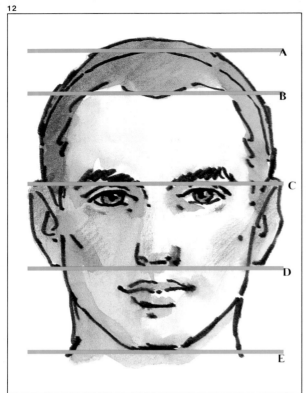

A
B
C
D
E

13

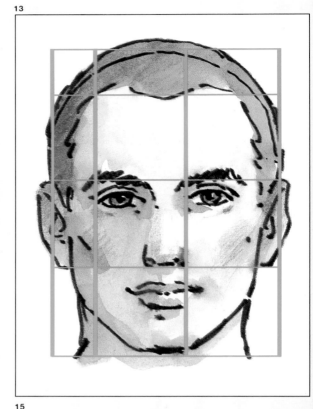

14

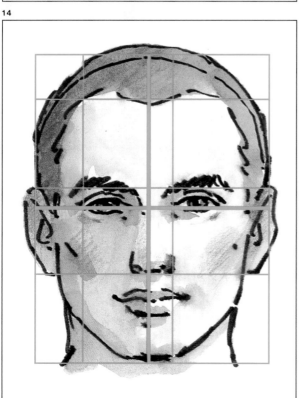

15

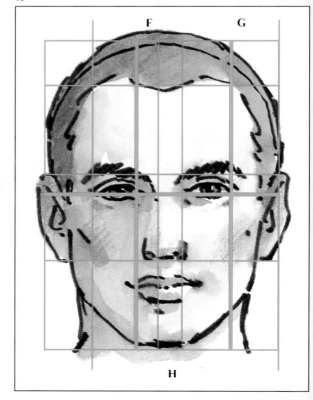

F G

H

我們來看一下這幅頭像所用的模式,這套比例模式適用於所有成人的頭部,但並不適用於兒童,兒童頭部的比例以後再討論。

圖12所依據的頭部模式是頭部長度為額頭的3.5倍。也就是把頭部分成3.5個長度單位,畫出標線,就能決定各部位的位置和比例。

a. 頭蓋骨,不包括頭髮在內
b. 髮際線
c. 眉毛和耳朵上緣的位置
d. 鼻子下緣
e. 臉的下半部

圖13中額頭部分再分為2.5個單位寬度,由此可以得到以下的原則:人體頭部的正面像,是一個3.5乘2.5的長方形。

圖14再畫出長方形的水平和垂直中線,可以看到鼻子和嘴都在垂直中線上,眼睛則在水平中線上,由此就能得出一個重要的原則:

眼睛位於頭部的中間。

圖15把F、G兩個單位再分為1/2(也就是把整個長方形的寬度分為5等分),就能決定眼睛的位置。請特別注意,兩眼之間的距離正好是一隻眼睛的寬度。下巴大約等於頭部寬度的1/5(即H)。

兩眼的距離等於一隻眼睛的寬度。

圖16下唇位於單位長度I的中線上。

16

圖12至16. 成年男性的正面頭像。請用HB鉛筆、直尺和三角板,畫出標線,然後畫出頭部的各部位,這個練習最能幫助你記住五官的位置,其中耳朵長度等於眉毛到鼻尖的距離,眼睛位於頭部的中線,兩眼的距離等於一眼的寬度。

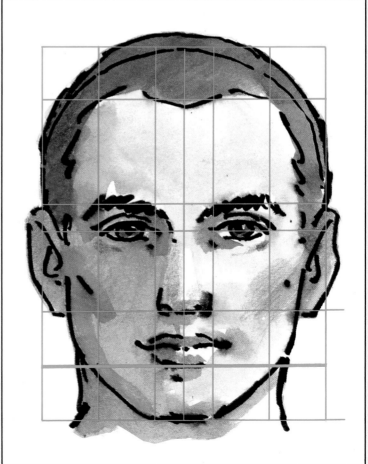

側面頭像

圖17根據同樣的模式，可以看到頭部的高和寬，都是額頭的3.5倍，也就是從側面看，頭部比例是一個正方形。

圖18和19要決定眉毛、眼睛、鼻子、耳朵和嘴的位置，同樣是利用水平標線，和正面像的原則一樣。

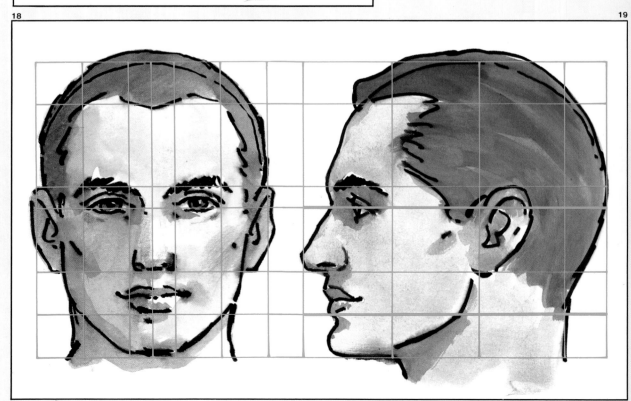

20

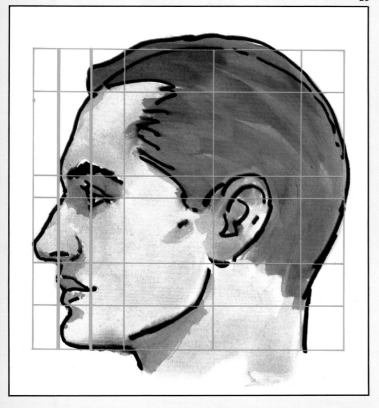

圖20把臉部的單位寬度分為3等分，可以定出幾個參考點，以決定臉部的角度，同時也再次確定眉毛、眼睛、鼻子和嘴的位置。

你有沒有試過用這樣的方法畫頭像呢？很容易吧！不過，只畫一個頭是不夠的，一定要反覆練習，直到你不需要書上的示範就能自己畫出正確的頭部大小比例。這是學習肖像畫最重要的第一步。

圖17至21. 了解正面頭像的畫法（圖12至16），要畫側面就比較容易了，根據正面的比例原則就能決定眉毛和耳朵的位置（圖20）。建議你練習側面的畫法之後，再看後面的章節。

21

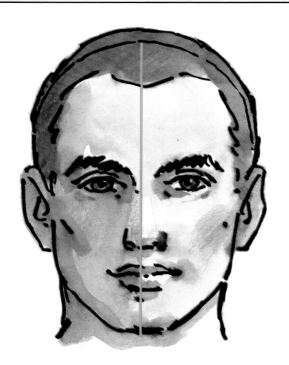

圖21. 頭部是對稱的

還有一個通則請各位要記住，從頭部正面畫一條垂直中線，左右兩半應該完全相同，只是方向相反。

你會認為這還用說嗎，但是由此可以得到一個重要的結論：

因為頭部的對稱，所以中線就是基本的參考標線，我們稱為臉部的對稱中心。

畫頭部的輪廓並不困難，前面討論過，只要根據比例畫出方形，然後畫出臉部的橢圓線條，決定眼睛的位置，兩眼的距離等於一眼的寬度，而且垂直中線左右兩邊的眉毛、耳朵和嘴都完全對稱。這些都不困難，但是側面或半側面的角度，或是抬頭、低頭的時候，就必須利用前縮法、透視法和解剖圖，來觀察、計算五官的位置，甚至要用直覺。這就困難多了，但是並不是做不到。後面的討論請各位準備紙筆，隨時動手練習，這樣會學得更快。

22

頭部構造

頭顱

我們不需要研究頭顱各部分的骨骼名稱，只要了解頭顱的外形和基本結構。首先要記住，頭顱的形狀如圖23和24所示，而且頭部形狀取決於頭蓋骨的構造，身體其他部位的狀況則不盡然。從圖中可以看到，整個頭部輪廓在顎骨、頰骨、額頭和頭頂部分，都沒有很多肌肉和組織，因此頭顱本身的形狀就決定了輪廓線。也因此在畫頭像的時候，首先要想到頭顱，因為頭像要畫得正確，必須根據這個基本的形狀。這兩個圖也提醒我們，頭顱結構可以分為兩大部分，頭蓋骨和下顎骨（由顎骨、下巴所組成）。下顎骨是頭部唯一能動的部分，它讓嘴巴開閉來說話、吃飯或哭笑。

分析頭顱的基本結構，不看細節的話，可以用「加框法」找出頭部的基本構造，任何物體也都可以利用加框法來分析。所謂加框法就是畫出最接近物體輪廓的簡單幾何圖形，可以是立體的形狀或是幾個相連的平面幾何圖形。幾何結構能夠幫助藝術家以正確的比例和透視畫出主題的各部分細節。

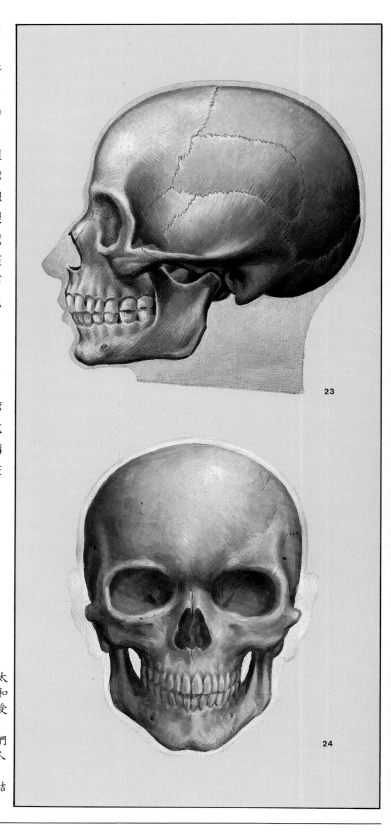

23

24

圖22. 竇加 (Edgar Degas)，《頭像習作》(Study of Heads)，鉛筆與水彩的速寫，巴黎國立圖書館。

圖23和24. 頭顱的骨骼構造，不論是正面或側面，已經決定了頭部和臉部的外形輪廓，尤其是額頭、太陽穴、兩頰、鼻子和下巴的形狀，完全受各部位的骨骼影響。安格爾有一句話我們應該記住:「要表現人體的外在形態以前，必須先了解內部的結構。」

基本結構

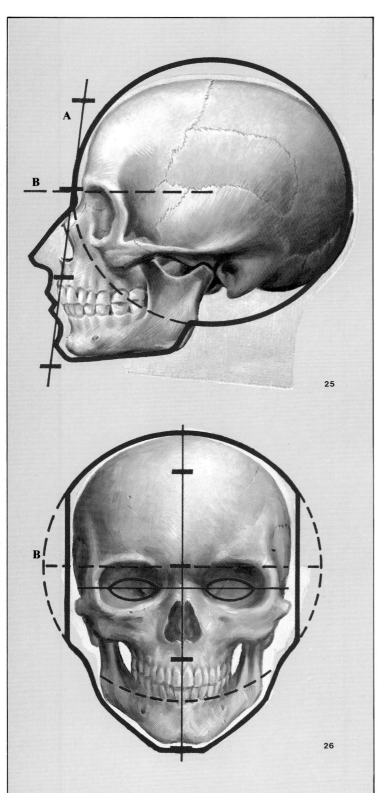

從側面看，頭部可以簡化為一個圓球形加上顎骨，A線大約傾斜80度，然後目測將A分為3.5個單位長度（就像前面介紹過的），這樣就能決定眼、鼻、嘴的位置和比例（圖25）。

從正面看，頭部的基本圓球形略有不同，兩側較扁。其他部份的外形則由顎骨和臉部的對稱中線所決定，把中線分為3.5等分，就能決定五官的大小比例。請注意，正面圖加框以後，眼睛的位置便大略定出來，眼睛就位於眉毛下面，一眼寬度是臉寬的1/5，而兩眼間的距離則等於一眼的寬度（圖26）。

加框法的練習中，要注意B線的位置，不論是正面或側面圖，B線都是把圓球形平分為二，眉毛就在這條直線上。

特別提醒大家，在熟練前面各節的練習之後，再看這一節的練習，否則很難理解。這一點我必須特別強調，因為我相信這些原則能夠讓各位徹底克服肖像畫法中所有的困難。

圖25和26. 頭顱的基本輪廓，可以看成一個圓球形外加鼻子以及顎骨的形狀。從側面看，顎骨略為傾斜（A線），由此可畫出頭部的輪廓（圖25）。

而從正面看，圓球形兩側略扁，顎骨輪廓則是接近半圓形（圖26）。記住，眉毛的位置就在圓球形的中線上（B線）。

圖25和26. 頭顱的基本輪廓，可以看成一個圓球形外加鼻子以及顎骨的形狀。從側面看，顎骨略為傾斜（A線），由此可畫出頭部的輪廓（圖25）。

而從正面看，圓球形兩側略扁，顎骨輪廓則是接近半圓形（圖26）。記住，眉毛的位置就在圓球形的中線上（B線）。

基本線條結構

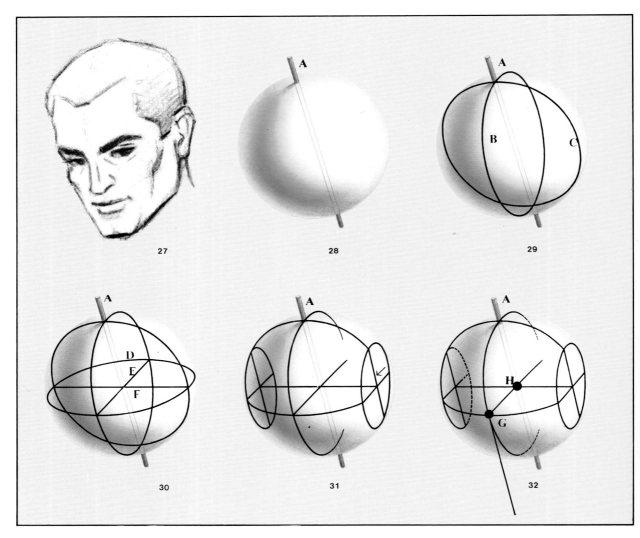

27 28 29

30 31 32

圖27至32. 這一節的說明中，所用的基本線條包括軸線A、垂直圓形B和水平圓形D。畫出B、D與A的正確透視關係，就能初步完成頭部傾斜的畫法，如圖27。

首先，想像頭顱的球形中央有一個軸（圖28直線A），從A軸畫兩個垂直的橢圓（圖29橢圓B、C），再畫出與A軸成直角的水平橢圓D和交叉線E、F，此時要注意透視的正確（圖30）。我們可以把球體想像成是透明的，這樣畫起來比較容易。

畫球體必須練習到得心應手，不靠直尺和三角板就能以目測並徒手畫出透視正確的球形（圖33）。接下來想像球體兩側都削掉一點，變成兩個扁平面，沿著橢圓形在平面上畫出直線（圖31的箭頭方向）。同時從G點畫出臉部的對稱中心，

並向下延伸畫出與A軸平行的直線（圖32）。

請注意，此時G點，也就是對稱中線的起點，剛好也位在橢圓D上，而橢圓D正是球形的中心，此G點就是頭像的中心，而圖25、26也說明過，這個圓（也就是分割線）就是眉毛所在的位置（圖32）。另外，由於直線E的傾斜角度，很容易可以把G點連接到球體的幾何中心H點，而且H點一定位在貫穿球體的A軸上（圖32）。

圓形與球體的透視

這是以透視方法來徒手畫圓的訓練方式,包括位在正方形和立方體內的圓形,最後是要能以透視的方法畫出一個或多個等距的圓形,而且能表現球體的體積。

第一步是用透視法在正方形內畫圓(A、B),其次決定立方體的位置和透視角度(C),然後在立方體最近的平面上畫出對角線,在立方體的水平中點上畫出方形和對應的圓形(D)。以同樣的步驟畫出兩個垂直

A

B

C

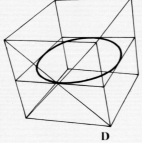

D

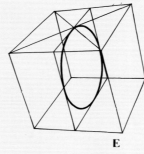

E

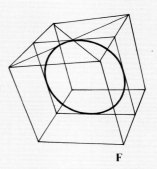

F

面的方形和對應圓形(E、F)。這三個合乎透視比例的等距圓形,就能形成一個球體(G、H),而此透視就是藉由原先所繪之立方體而來。

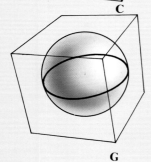

G

H

33

圖33. 要做到圖28至32的練習,必須應用透視法,尤其是圓形的透視。

模式定則與基本結構

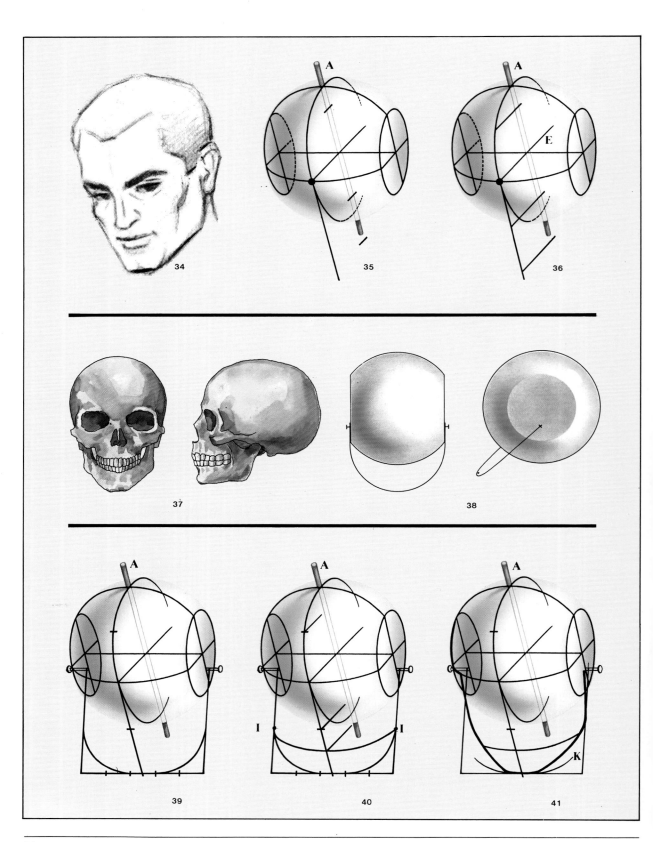

圖34至41. 頭部準則的分割方法。利用軸線A算出3.5單位長,然後依比例畫出臉部對稱中線上的分段點,大概就完全解決了頭部傾斜的問題,如圖34,不過還必須用到圖41的顎骨輪廓畫法。

首先把A軸當做臉部的對稱中線,分為3.5等分。做法是先把上半部分為1.5個單位長,然後從中心點往下畫出2個單位長(圖35)。

其次對應著對稱中線把A軸的分段點畫成直線,此時透視角度必須正確,也就是與直線E平行(圖36)。

下一步是畫顎骨。簡單地說,顎骨可以看做馬蹄形,想像顎骨就像馬蹄鐵,從兩耳掛在球體下方,馬蹄形底部就是下巴(圖37和38)。

還有一個比較容易的方法是,在球體下半部依透視法畫出長方形,然後在長方形中也是以透視法畫出馬蹄形的曲線,如此過程便簡化了許多。接下來我們再看如何利用馬蹄形畫出下巴。

各位是否記得,前面討論的定則說過下巴是臉部寬度的1/5?因此把馬蹄形分為5等分,中間的1/5就是下巴的位置(圖39)。

我們知道,顎骨最突出和最有稜角的部位(I)大約在嘴巴的兩側,或是更準確地說,在嘴巴下面一點。這個位置剛好有一個參考標線,就是臉部較低之單位長度的中線。

只要把這條中線依透視比例延伸到A軸,就能決定顎骨最突出的兩點(圖40)。剩下來的部分就容易了,先畫出顎骨下半部的斜線J、K,同時從耳朵往下畫出直線即可完成(圖41)。

各位也許會想,專業的藝術家畫頭像,真的要用到這些方法嗎?有些時候可以說,如果是以真人做模特兒,可能不需要這些定則,不過如果憑記憶作畫,就會用得著這些定則,頭部傾斜角度的關係,透視比例必須縮小,這些定則或多或少是必須的,藝術家的才華和經驗各不相同,不過傑出的專業畫家都熟悉這些原則,只是應用的時候是在心裏計算,而不是白紙黑筆地畫出來。

眉、眼、鼻、嘴的結構

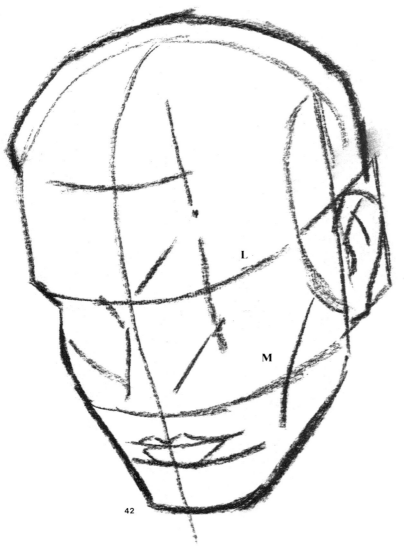

42

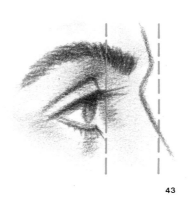

43

繼續利用加框法,以透視法畫出圓形L,順著下巴弧線與圓形M平行。各位記得這兩個圓形的距離就是眉毛到鼻尖的長度,同時也決定耳朵的長度和位置(圖42)。

眼睛就比較麻煩一點,我們知道眼睛正好位於頭部中間,但是仰頭或低頭的角度就必須考慮眼睛和耳、鼻的比例、位置。

首先要注意,眼窩和眼睛所在的平面,是在眉毛和額頭所形成的平面之後,如圖43所示。記住,頭向前傾的時候,

眼窩看起來會在眉毛下面,幾乎被眉毛遮住,有時甚至看不到眼窩上半部(也就是眉毛至眼瞼的距離,如圖44)。反過來,頭向後仰的時候,幾乎可以直視眼窩的平面,因此眼睛與眉毛的距離會顯得較大(圖45)。圖44和45也可以看出鼻、嘴、臉頰和顴骨的形狀,也有同樣的改變。頭部前傾或後仰,這些部位的大小也會隨之改變。接下來看鼻子的形狀,畫鼻子其實並不難,如圖46和47所示,不論正面、側面和半側面,或是仰頭、低頭,鼻子的基本輪廓都是三角形。畫臉部還有一點要記住的是,弧線A的透視角度,必須與弧線B大致相同(圖47)。最後是嘴的形狀,以及髮際線,包括太陽穴、鬢角等處的線條,請仔細參閱第28至31頁的圖。

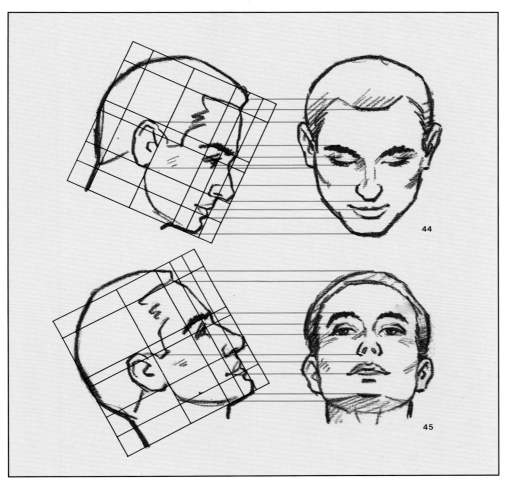

圖42至45. 頭部前傾或後仰時，會改變鼻、眼、嘴部的透視和形狀，從整個頭部的輪廓的透視可以決定弧線（圖42的L、M），掌握這個關鍵原則，就能解決圖43至45的問題。

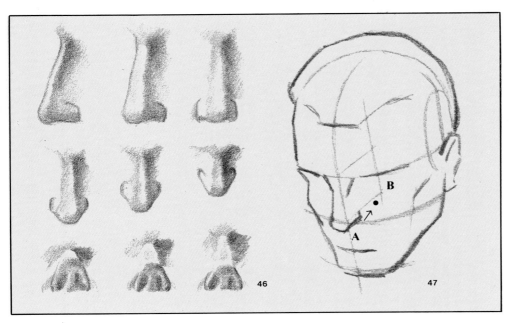

圖46和47. 鼻子正面、側面、半側面角度，以及仰視、俯視的畫法。圖47中鼻尖所在的平面(A)，透視角度必須與B所在之弧線大致相同。

27

練習

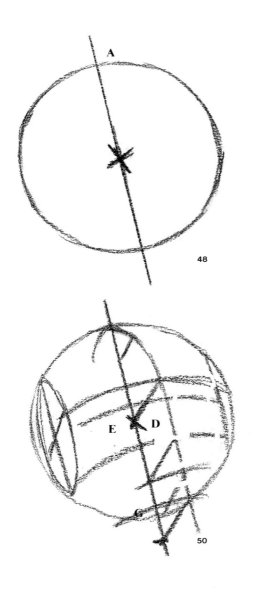

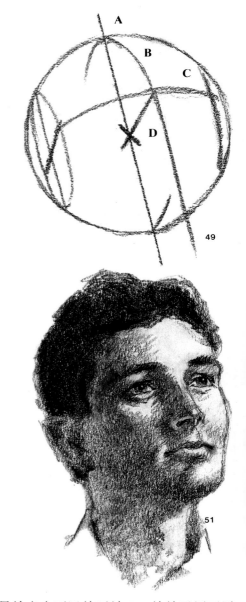

圖48至51. 總結前面
說明的頭部畫法，請
參考以下圖示，實際
動手練習。

總結來說，頭部畫法可以遵循以下的原則：

圖48徒手畫出球形，標明軸線A。

圖49定出眉毛之間的距離，才能決定圓形B、C的位置。把球形兩側削掉一點，找出球形中心點D，畫出對稱中線。

圖50利用目測把A軸分為3.5單位長，然後等比例把對稱中線也分成3.5單位長。然後畫出弧線E、F，決定眼、鼻的位置。

最後畫出下巴的弧線G，擦掉已經不需要的初步線條，回想一下正面頭像的標準，決定各部位比例的線條在什麼地方。

圖51最後，應用前面各節討論過的原則，畫出五官細節。

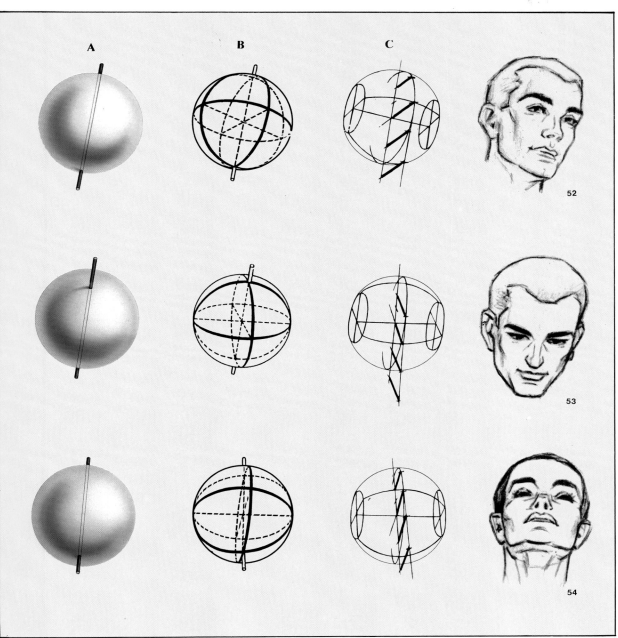

圖52至54. 進一步的
練習，仔細觀察A、
B、C的假設，根據這
些假設畫出不同角度
的頭像。

不同角度的頭部畫法

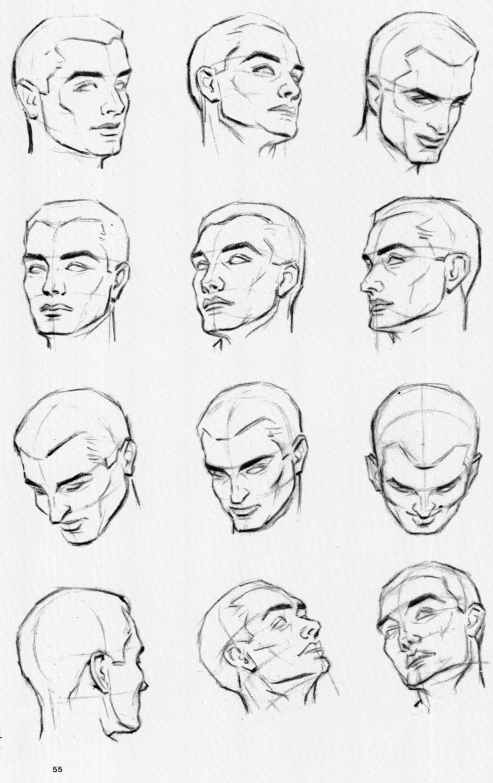

圖55. 各種不同角度
的頭部畫法，以前面
討論過的原則完成
的。

55

人像畫法的練習

56

57

58

圖56至58. 最後的練
習。前面討論的畫法
若都練習過就可以開
始直接寫生了。可以
找不同的男性、女性、
兒童來做模特兒,特
別要注意你所學到的
方式以及臉部對稱標
線,圖中這幾幅素描
也是遵循同樣的原
則。在這個階段,不
用擔心像不像的問
題,這個練習的目的
不是要畫肖像,只是
在練習頭部結構。

嬰兒的眼睛和頭顱，比起他們的鼻子、嘴和下巴，顯得特別的大，長牙以後顎骨增強，嬰兒的臉形會拉長，額頭變得比較突出。到了老年，皮膚和五官開始鬆垮，加上牙齒脫落，下巴不再那麼突出。這些是臉部在不同年齡產生的變化，另外性別不同，頭部的大小比例也有一些明顯差異，只不過不如年齡的影響那麼顯著。這一章討論的就是不同年齡層的男女、兒童特徵不同的地方。

59

頭像畫法中年齡、
性別的差異

幼兒

圖59. 拉斐爾,《容貌改變的習作》(*Study for the Transfiguration*) (局部),黑色粉筆,亞希莫里安博物館(Ashmolean Museum),牛津。

幼兒的臉部五官比例,與成年人有很大的不同。

1.頭很大

就比例而言,兒童的頭部比成人大。如果比較廿五歲的成人和兩歲的孩子,成人實際的頭部大小幾乎比兒童大一倍,但是從身體比例來看,幼兒的頭卻幾乎是成人的兩倍。

2.額頭很大

和整個臉部比起來,兒童的額頭幾乎是大得不成比例。

3.眼睛很大

幼兒的眼睛不像成人那麼長,睜開的時候幾乎是圓形,幼兒眼睛顯得大是因為眼球的發育已經相當完全。同樣的,幼兒兩眼的距離也顯得比成人大。

還記得成人兩眼距離等於一眼寬度的原則嗎(圖15)?幼兒兩眼的距離會較成人為大。

4.鼻子較小而且向上翹

幼兒肺部比較小,呼吸道較窄,鼻子和鼻孔也小,會向上翹是因為兒童的鼻樑骨還沒有完全發育。

5.顎骨尚未發育

下顎骨是決定下巴高度的主要因素,不過幼兒的下顎不像成人那麼強而有力,而還只是一小塊骨頭。兒童的牙齒也小,也就是說臉部會顯得更大,整個顎骨的輪廓很圓滑。

記住這些特徵,你就會注意到幼兒的眼睛位於頭部高度中線下面一點,如果畫一個圓球,兩側削掉,然後在小圓臉的中線下面,加上兩個離得遠遠的大眼睛,就是一張幼兒的面孔了。

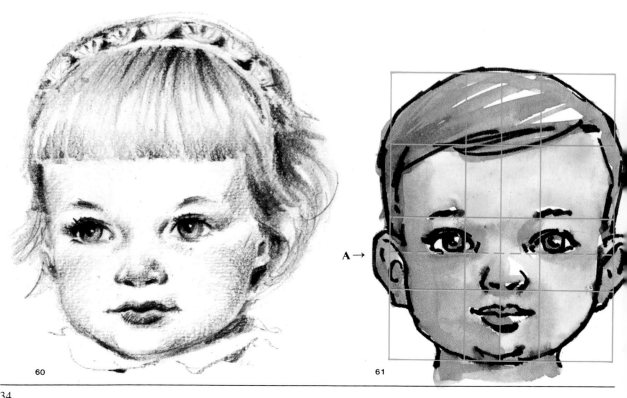

A→

60

61

幼兒的模式

這幅頭像（圖61）所根據的模式，和成人的畫法不同，大家可以看到，兒童正面的比例是3乘4的長方形，單位長度則是鼻尖到下巴尖的距離。眼睛位於單位長度的一半（直線A）。

從側面看（圖62），兒童的頭部形成一個正方形。

63

圖60至64. 幼兒的頭部有一些明顯的特徵，額頭高而平坦，眼睛、耳朵的比例比成人大，兩眼距離也比較遠，鼻子略顯得上翹，臉頰豐滿，下巴尚未發育完全。而從實際圖例中，更能明白幼童的頭部形式和畫法。

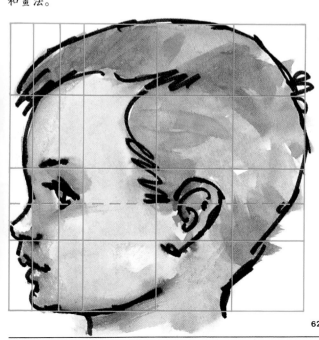

62

64

兒童頭像畫法的明暗與對比

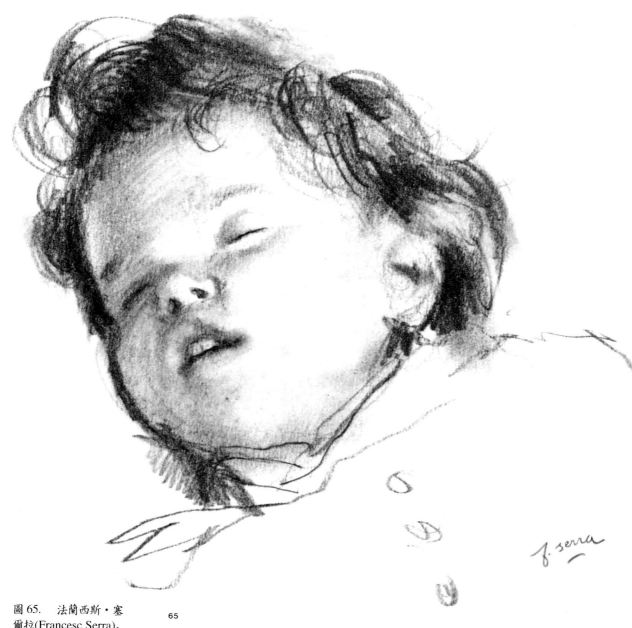

圖 65. 法蘭西斯‧塞爾拉(Francesc Serra)，《速寫》(Rough Sketch)，鉛筆，私人藏品。以速寫來捕捉熟睡小女孩的神情，特別注意頭部側仰時，五官比例的縮小，以及畫家利用陰影效果、避免五官明確的線條，達成柔和的感覺，非常適合小女孩熟睡的主題。

65

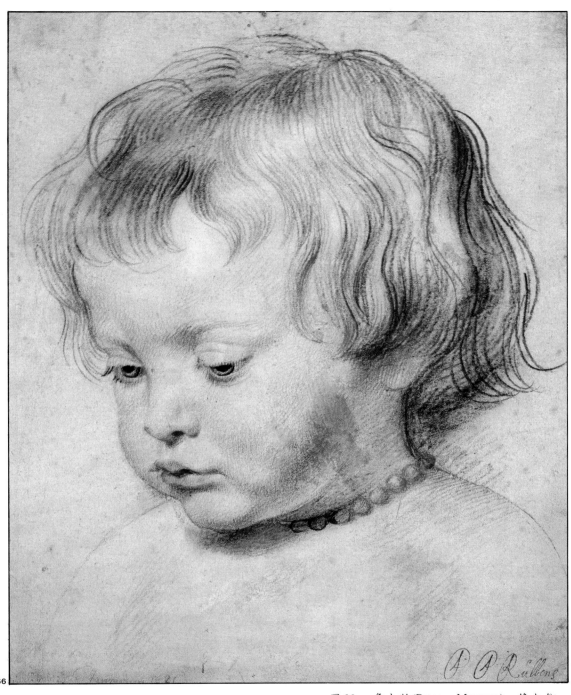

圖66. 魯本斯(Peter Paul Rubens)，《孩子的畫像》(Portrait of a Child)，紅色粉筆、白色粉筆，阿爾貝提那畫廊 (Albertina Museum)，維也納。魯本斯對光影的細緻處理，達成柔和的效果，非常適合幼童細嫩天真的感覺。

人類頭部的發育

幼兒（2歲～）

仔細研究幼兒的頭部，看看有什麼不同於成人的特徵。

a. 額頭高而平，頭頂和兩鬢的髮際線都偏向後面。

b. 頭部中線的位置是眉毛而不是眼睛。

c. 兩眼的距離大於一眼的寬度。

d. 耳朵比例比成人大，位置也比較低。

e. 鼻孔很明顯。

f. 下巴輪廓圓滑，中間有一點弧度。

兒童（6歲～）

前面的模式還是適用，不過五官的位置比例沒有那麼精確，多少要靠目測，以幼兒的原則為基礎，再考慮發育之後形成的幾個改變。

a. 頭髮長多了，因此髮際線比較前移。

b. 下巴開始發育，所以臉形比以前拉長。

c. 眼睛和眉毛的位置略往上移，眉毛也加粗了。

d. 鼻、嘴和耳朵的位置變高。

e. 下巴輪廓仍然圓滑。

圖67至70. 頭部大小比例隨年齡改變而不同，不過事實上只有兩個模式，兩歲到六歲的兒童是根據分為4個單位長的頭高，成人和十二歲以上的青少年，則是根據分為3.5單位長的頭高來確定臉上各部位的位置。從書中的說明和圖例，可以明白畫小孩或大人應該注意的細節差異。

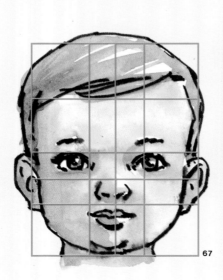

67

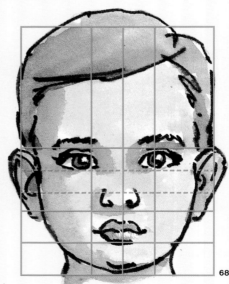

68

青少年（12歲～）

頭形已經比較接近成人，可以利用成人
的頭像模式，不過沒有那麼精確。

a. 頭髮仍然很多，但太陽穴的髮際線
 不像成人那麼明顯。

b. 眼睛、眉毛還不到中線以上的位置。

c. 耳朵已經完全發育，不過位置比成
 人低，只是大小不會再改變。

d. 下顎骨的構造愈來愈明顯，輪廓沒
 有那麼圓滑了。

青年（20歲～）

成人的頭像模式不需要再多說，只要仔
細比較成人與幼童、青少年臉型的差異。

a. 眼睛比較扁長，兩眼距離也接近了。
 （圖69的眼睛距離，類似圖67和68，
 而不像圖70。）

b. 鼻子、顴骨和下顎骨輪廓明顯，臉
 形比兒童時期方正得多。

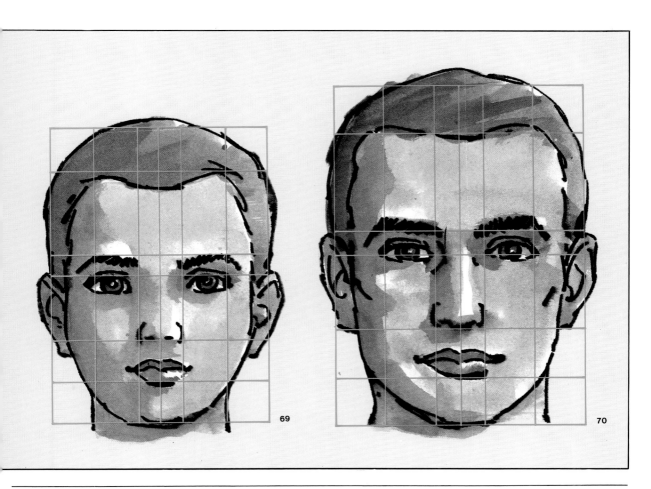

69

70

老年人

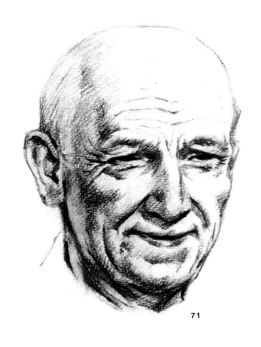
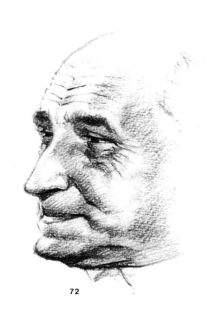

71
72

到了老年，皮下脂肪減少，皮膚也變得鬆弛，因此臉部輪廓完全是由骨骼形狀所決定，也就形成以下幾個一般的特徵：

a. 有禿頭的傾向，額頭少有頭髮，頭骨突出。

b. 太陽穴附近的骨骼結構變得很明顯，可以看到動脈。

c. 整個眼睛更加深陷，眼窩四周的骨骼更加明顯。

d. 眼睛部分出現眼袋和皺紋。

e. 臉頰鬆弛或削瘦，使顴骨更突出。

f. 鼻骨變得明顯。

g. 嘴唇變薄。

h. 下巴、頸部皮膚鬆弛，形成皺摺。

還有一個重要的因素，會使人從髭的位置到下巴的距離有很大的改變，即牙齒變少的關係。如果戴著假牙，老人的臉部結構與年輕人就沒有太大的不同。不過不論有沒有牙齒，老年人的下巴一定比較突出，看起來比較高，原因很簡單，因為幾十年下來，上下顎骨不知道咬合幾千幾萬次了。

圖71至76. 這幾幅圖例可以看到老年人臉部、頭部的典型特徵。而老人的個性和臉上反映的感情，比其他人物都更適合運用不同的藝術表現。圖73至76的例子，顯示老人肖像畫的表現手法。圖73：福蒂尼(Mariano Fortuny)，《太陽下的裸身老人》(*Elderly Nude in the Sun*) (局部)，普拉多(Prado)美術館，馬德里。圖74：梵谷(van Gogh)，《艾斯卡利的畫像》(*Portrait of Patience Escalier*)，鉛筆、蘆筆與褐色墨水，麻州哈佛大學福格美術館(Fogg Art Museum)，溫斯洛普(Winthrop)捐贈。圖75：索洛拉(Joaquín Sorolla)，《吸煙的老人》(*Old Man with Cigarette*) (局部)，水彩，索洛拉美術館(Sorolla Museum)，馬德里。圖76：朱洛亞加(Ignacio Zuloaga)，《鮮血基督》(*The Christ of Blood*) (局部)，當代美術館(Museum of Contemporary Art)，西班牙。

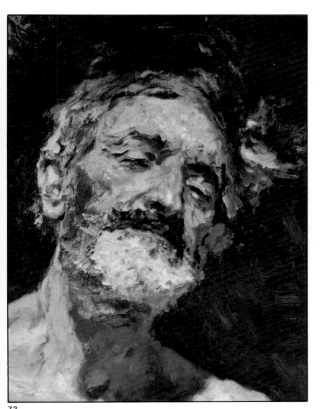

73

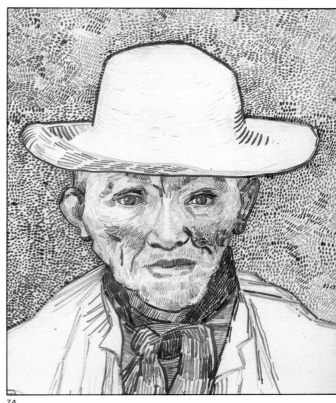

74

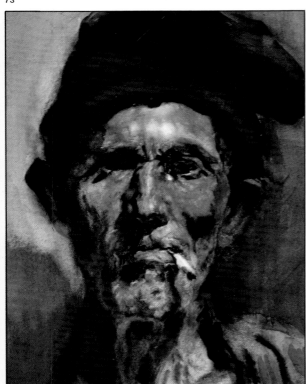

75

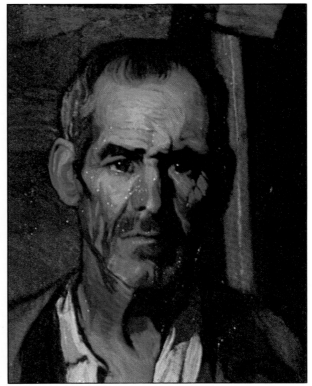

76

女人的頭部

不論你打算從事哪一個藝術領域，都很可能畫上許多女人的頭像。你也許會想，為什麼到現在才討論這個主題，而且篇幅這麼少。這樣的安排是有理由的，因為：

女性頭部的比例與男性相同。

如果不考慮化妝、造型，男女的頭部結構其實沒有太大的差異。不過，細微的差別當然還是有的，作畫的時候必須考慮到。這些差別主要來自女性的生理特徵，尤其是皮下脂肪較多，影響了整個臉型。其次，男性活動力通常比較強，運動、比賽、工作量大於女性，所以男人的骨骼、肌肉構造會比較強勁，譬如說男人的鼻子通常比較寬、肉比較厚，因為男人跑得多、跳得多，所以呼吸比較用力，造成呼吸器官、胸腔都比較擴大。相較於男性，女性頭部有以下特徵：

a. 臉部比較小。
b. 眼睛比較大。
c. 眉毛比較高、比較彎。
d. 鼻子和嘴巴比較小。
e. 下巴輪廓圓滑。

具體來說，要強調男女頭部的差異，必須牢記一個重要的原則：

女性頭部和臉部的線條
柔和而圓滑。

通常有稜有角的線條屬於男性，女性的線條則比較平滑、流暢而帶著弧度。

另外……

女人的嘴比男人小一點，不過嘴唇比較豐滿。

請比較後面的幾幅圖，可以看到女人頭像的加框法和畫法，跟男人頭部是一樣的。

關於頭部的研究就到此為止，當然是指比例完美（想像中）的頭部。

圖77和78. 塞爾拉，《人物習作》(Study and Figure)，炭筆與炭鉛筆，私人藏品。這兩幅圖是女性頭部正面和側面像很好的例子。

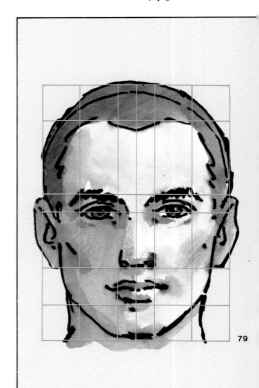

79

圖79至81. 女性頭像模式與男性一樣，大小比例相同，不過整個的構圖比較柔和，線條比較彎曲圓滑。

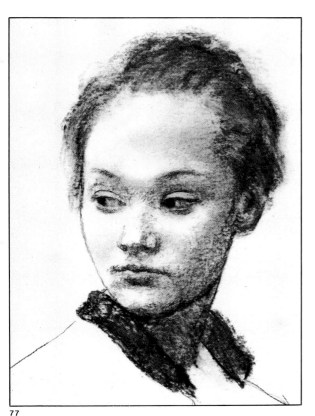

77

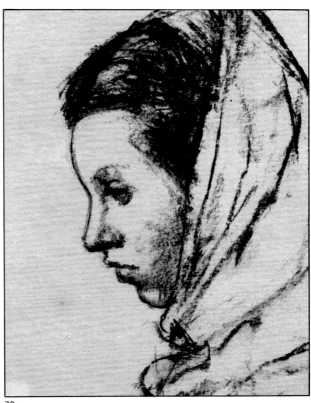

78

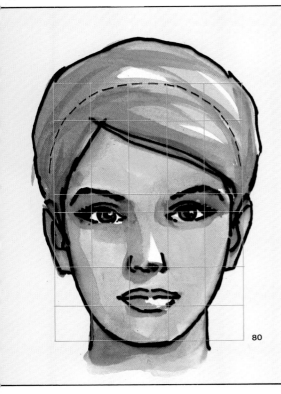

80

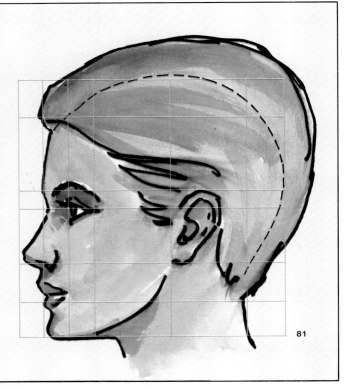

81

女性頭像的示範

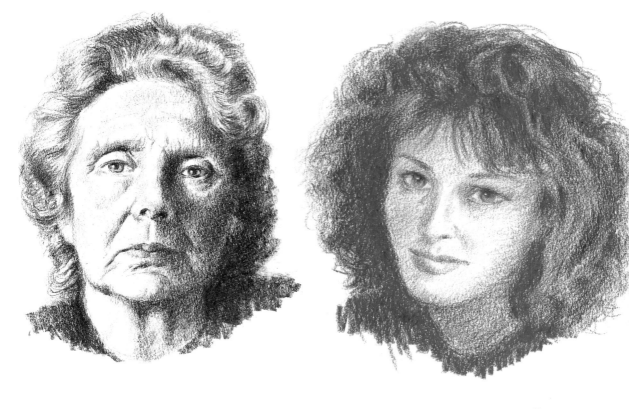

圖82和83. 更多女性
頭像畫法的例子，包
括各種不同的材料
（鉛筆、紅色粉筆、
彩色粉筆）。這些是八
〇年代後期當代女性
的畫像，畫人物時必
須記住年代，尤其是
憑記憶作畫。畫出來
的作品也許是某個時
期的大眾臉，不應該
顯得過時。如馬內
(Manet)所說：「必須
符合當代角度的呈現
眼睛所見。」

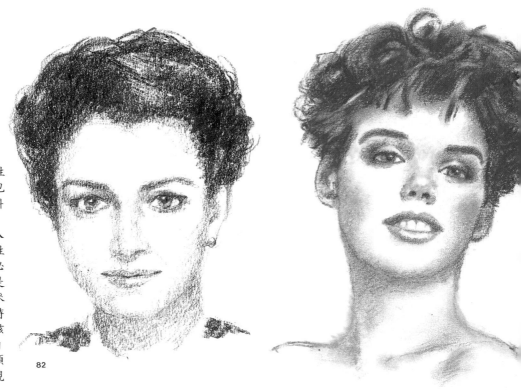

82

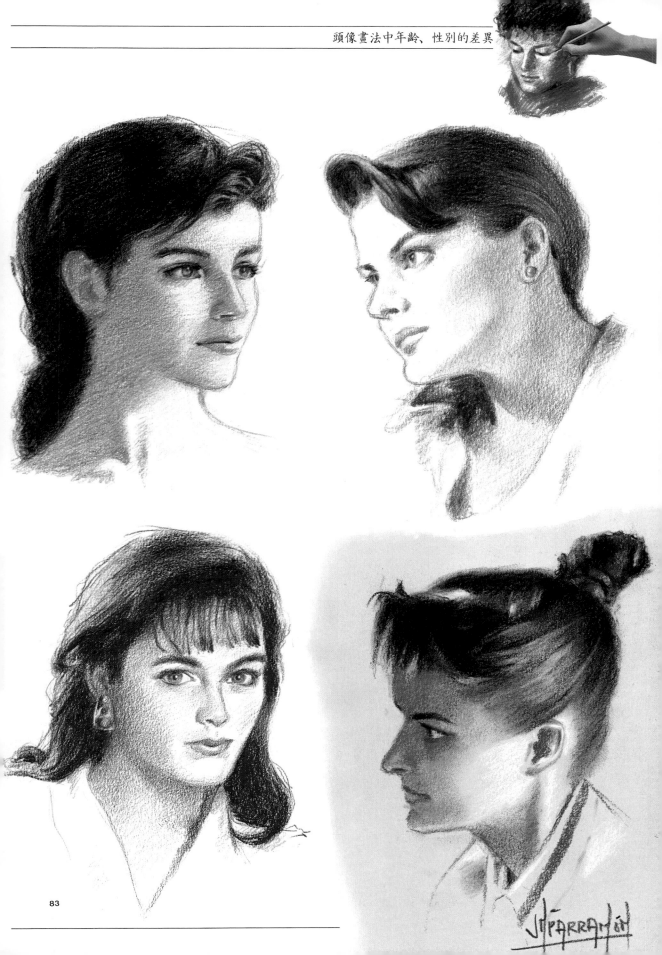

這一章要研究臉部五官特徵的畫法。包括眉、眼、鼻、耳、嘴和雙唇，還有頭髮，例如眼睛要怎麼畫，包含幾個部分，眼睛向上看、向下看時該如何處理。或是從不同角度畫眉毛，有什麼變化；從正面畫鼻子，在沒有明確的線條或邊緣的情況下，應該怎麼著手。另外還有嘴唇，如果要畫微笑，唇形輪廓有什麼變化；從下往上看，或是從背後看，耳朵該怎麼畫；以及頭髮的畫法，頭髮有特別的形式、質感和反光的問題。

要畫肖像畫，這一章是不可或缺的練習。

84

五官的畫法

眉毛和眼睛

圖85. 這是眼睛的正面和側面畫法，圖中每個部位都畫得非常具體詳盡，以凸顯鉛筆所刻劃的形狀。

圖86. 建議你把家人、朋友都找來做練習對象，畫出他們的眼睛，像圖中的例子一樣，從正面、半側面、側面、低頭、抬頭各種不同的位置，了解眼睛的變化。

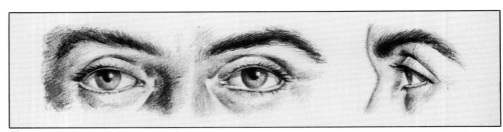

85

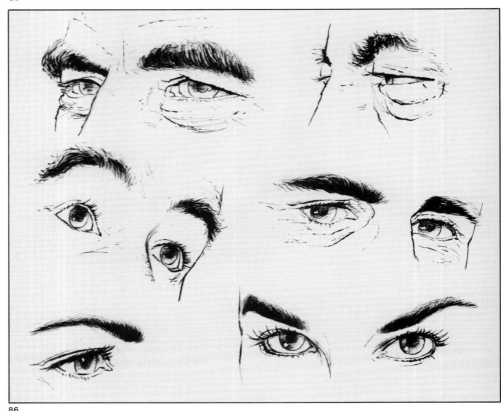

86

這一章的討論，最好找面鏡子一邊看說明，一邊觀察自己的五官，因為任何一個模特兒都不可能比你自己更合作。慢慢地做抬頭、低頭、轉頭的動作，並注意臉上五官的變化。每個人當然都照過鏡子，不過這次請你看得更仔細一點（圖85）。

眉毛有粗有細，有的像剛梳過一樣整齊，也有的是又濃又亂，還有柳葉眉、一字眉、劍眉等等（圖86）。畫眉毛時不要把眉毛想做無數的細線條，只要用筆或所

用的材料盡量將眉毛的毛狀描繪出來，但不是粗略的畫一道粗線條來表示眉毛。如圖中示範，似乎已將每根眉毛都描寫出來了。注意觀察頭部位置不同時，眉毛的形狀有什麼改變。要記住眉毛有兩道，左右對稱，位於彎曲的表面上（額頭），在其上兩側的彎曲弧度大於中間。

眼睛的部分，先看一隻眼睛正面和側面的形狀。大家都知道，眼睛的構造是球體，位於眼窩當中，正面則有皮膚覆蓋，稱為眼皮。對繪畫來說，最重要的一點

就是：

眼睛是圓球狀。

如果在彈珠或類似的圓球狀表面畫個小圓圈，然後從不同角度看這個圓，或是把它畫下來，遇到的問題跟畫眼睛是一樣的，都牽涉到透視和如何在不同角度時縮小比例。圖88至90就是說明這些問題，彈珠偏轉的角度愈大，圓圈的比例就變得愈小（圖88）。

想像彈珠包了一層1公釐厚的橡皮，切開一個弧形開口，裏面畫上一個黑色小圓（圖89中E）。

打開切口，就等於是眼皮，由於眼球也是圓形，所以角度不同時眼皮的形狀也會有所改變，不過一定可以看到一個邊（圖89中F、G、H）。

睫毛是長在眼瞼上，與眼皮垂直。仔細看看睫毛從哪一點開始長，看清楚睫毛的位置再動手開始畫（圖90）。

圖87. 眼睛的形狀是球形，眼珠和瞳孔只是整個眼球的一部分，從正面畫不會有問題，但是從側面、上面或下面看，眼珠和瞳孔的圓形就會出現縮小和比例改變的問題。

圖88. 當然，眼珠和瞳孔從正面看是正圓（A），但是眼睛轉向一側或向上、向下看時，就變成橢圓了（B、C、D）。

圖89. 假設眼球上蓋了一層橡皮，而且切開一道向下彎曲的弧線（E）。打開切口，就成了眼皮。要記住，眼皮的形狀會依視線角度的不同而改變，但是每個部分都會維持一定的比例關係（F、G、H）。

圖90. 這是從不同角度所看到的睫毛。 I 幾乎是眼皮與睫毛成90° 直角的側面，J、K 則是一般的正面和半側面所看到的睫毛形狀和位置。

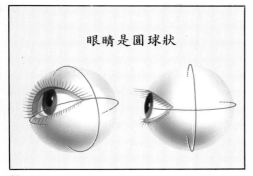

眼睛是圓球狀

87

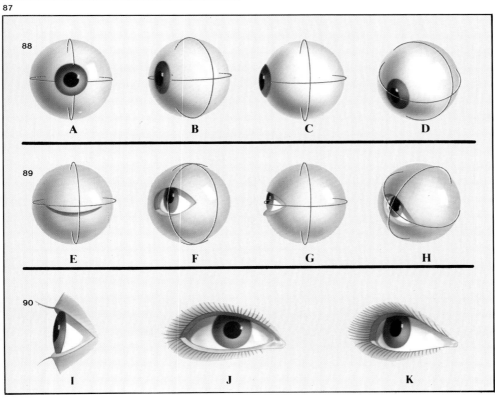

88
A B C D

89
E F G H

90
I J K

眼睛的外觀

眉毛下面的組織是覆蓋著上眼皮的肌肉，上眼皮收縮拉緊時會形成弧線（圖91）。 在某些情況下，弧線會被眼皮的摺痕蓋住一部分。有些人眼皮的摺痕非常突出，整個雙眼皮都會蓋住看不出來（圖92）。眼睛的開閉，主要是由上眼皮控制，上眼皮就像窗簾一樣，可以往下低垂，直到接觸到下眼皮，下眼皮本身是不動的。這一點可以幫助我們記住一件非常重要的事情：

> 眼睛睜開時，上眼皮所形成的弧線要比下眼皮長，弧度也比較彎（圖93）。

最後，必須記住一點，兩眼是位於類似額頭的弧形表面上，接近兩側太陽穴的地方弧度更大（圖94）。因此從正面看，眼睛並不是像A這樣完全對稱，而是像B略有不規則的形狀。

此外必須記住睫毛的形狀和位置──睫毛是從眼皮邊緣長出來的，所以也是排列在弧形球面上，這樣能夠有助於了解不同位置角度的睫毛該怎麼畫（圖95）。以下的示範總括前面的說明，告訴各位眼睛的畫法，特別注意眼珠、瞳孔、反光，以及整體的光線和陰影的處理。

圖91. 眼睛的整體外觀，從正面看，年輕人的眼睛通常可以看到雙眼皮的弧線。

圖92. 有些人，尤其是老年人，眼皮的摺痕會把雙眼皮部分整個遮住。

圖93. 把上、下眼瞼畫成對稱的弧線（A）是不對的，要記住，下眼皮不如上眼皮那麼彎曲(B)。

圖94. 各位都知道眼睛位於圓柱狀的表面上，也就是說從半側面角度看眼睛，不論是平視或向上、向下看，兩眼不會是對稱的形狀(A)，而是有比例縮小的情形(B)。

圖95. 從半側面畫眼睛睜開、半閉或全閉時的睫毛形式。

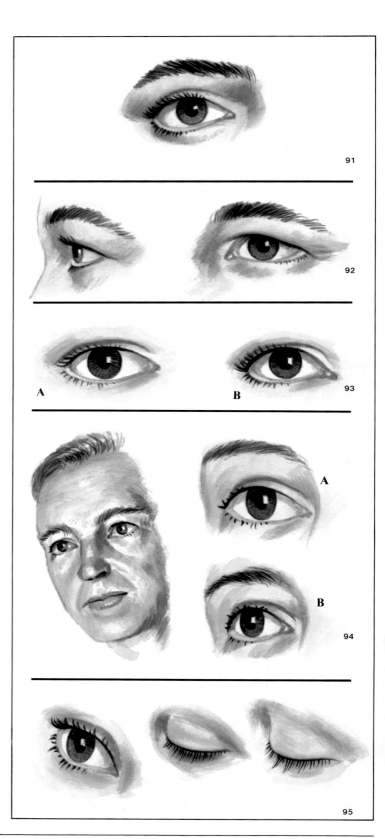

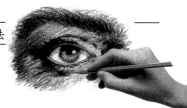

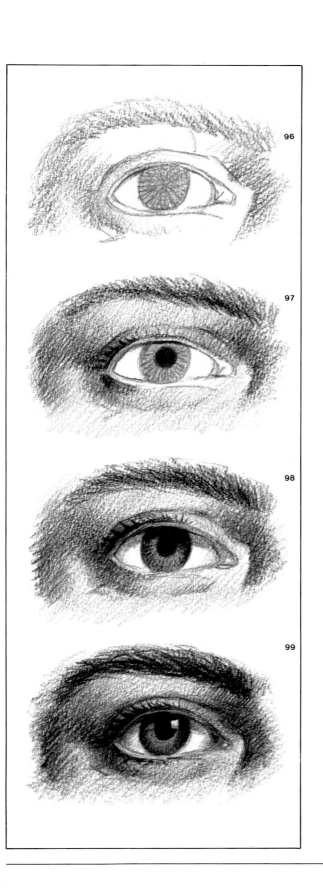

圖96暫時先不用管瞳孔，把眼珠想像成一個小圓圈，從圓心畫出淡淡的放射狀線條。也可以把眼珠反光的地方留白，不過這裏為了簡單起見，並沒有處理。

圖97在眼珠中心畫一個更小、顏色更深的圓，也就是瞳孔。（對東方人來說，瞳孔都是近乎黑色。）

圖98眼球上半部通常都會有一道陰影，這是眼皮的厚度和睫毛形成的影子。而在眼珠左側——或右側，依光源方向而定，會有一小片深色連接著較淺的地方。

圖99在瞳孔上，也會有一處或多處小小的反光，這是因為眼睛是球體，而且表面潮濕。

雙眼

101

100

圖100至102. 明白了眼睛的基本結構。接下來可以找模特兒練習畫他們的眼睛,不要只畫一隻眼睛,而是雙眼都畫,就像圖中示範一樣,這些是用2B鉛筆畫在中顆粒的畫紙上。

這裏畫的是一雙眼睛,兩眼同時轉動,都在弧形表面上,而且都是球形……這就牽涉到有關透視和左右對稱的問題(圖100和102)。由於雙眼是位於曲面上,所以除了正面直視以外,左右兩眼絕對不會是完全對稱的。例如在半側面的角度,一眼會接近正面的形狀,另一

眼則是幾近側面。這是最基本的問題,唯一的解決辦法就是仔細觀察所畫的對象實際上看起來是什麼樣子,如果是憑記憶作畫,就把雙眼想像成前面所說的兩個小圓球。

如果記得兩個圓球一定往同方向轉動,而且長得一模一樣,只是你看的角度不

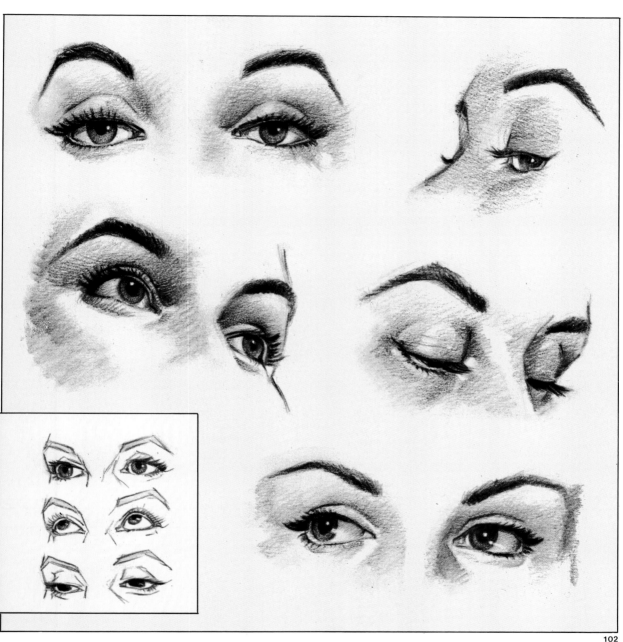

102

同，這樣就不可能畫出鬥雞眼了——鬥
雞眼是業餘者最常見的錯誤，一眼的位
置必然會影響另一眼的位置，這只是簡
單的透視問題（圖101）。
對於眼睛的研究暫時到此為止，接下來
是鼻子和耳朵的畫法。

鼻子和耳朵

圖103. 這些是鼻子的側面、半側面、接近正面和完全正面的形狀。不論是什麼角度，訣竅在於明暗陰影所產生的立體凹凸的效果。

圖104. 從正面、側面和半側面角度所看到的耳朵。要畫得好，只需要仔細觀察和不斷練習，忠實地畫下模特兒的樣子。

畫鼻子的時候，有時一而再再而三都畫不好，因為我們沒有仔細看清楚鼻子的樣子，或是不了解鼻子確實的構造。從側面看鼻子很容易畫，半側面角度也不困難，但是從正面看，就只能一點一點慢慢畫，正確觀察鼻子下半部的輪廓大小、鼻側的明暗陰影，以及鼻子的高度和厚度。

鼻子要畫得對，不能把它看做立體的物體，必須看做完全平面的形狀，沒有透視比例縮小的問題，把鼻子想成只有明暗變化的平面圖形，就像畫或照片上的樣子。

可以說，要克服前縮法的問題，只要：

忽略鼻子是立體的。

還有一個非常重要的原則：

觀察對象的時候，當做從來沒有見過它。

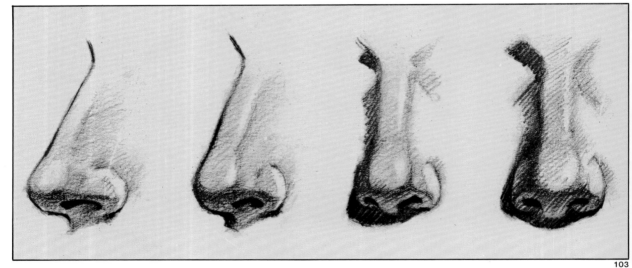

103

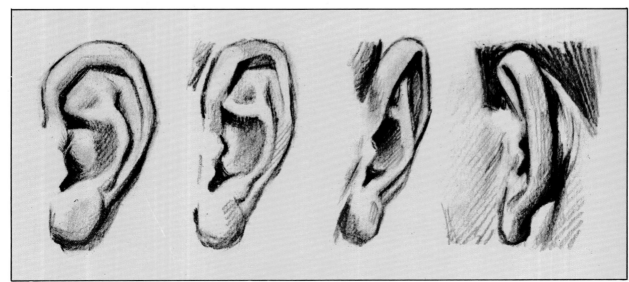

104

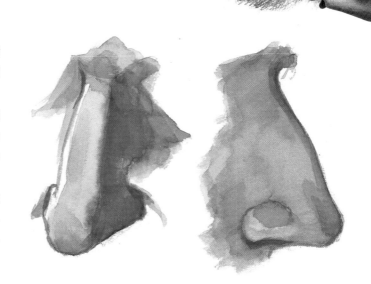

忘掉你是在看一個鼻子，而是幾個面積
的組合，然後用黑白畫出正確的明暗和
陰影（圖103和105）。

最後，仔細研究第55頁所畫的鼻子，這
些是簡化的鼻子形狀，包括各種不同的
角度。找面鏡子來畫你自己的鼻子，多
畫幾個不同的角度。

這些原則同樣適用於耳朵的畫法，誰能
完全憑記憶畫出耳朵？我們只記得耳朵
大概的外形。研究第54頁示範的整隻耳朵
的正面、背面和前縮法的畫法（圖104）。

圖105. 找一面鏡子
坐下來，找支4B或6B
的鉛筆，練習畫下自
己的鼻子，包括正面、
側面、俯視、仰視等
不同角度。把鼻子看
做幾塊明、暗的區域，
暫時忘記它是鼻子，
只要畫出各部分明暗
的正確位置、比例和
大小，就能畫成完美
的鼻子。

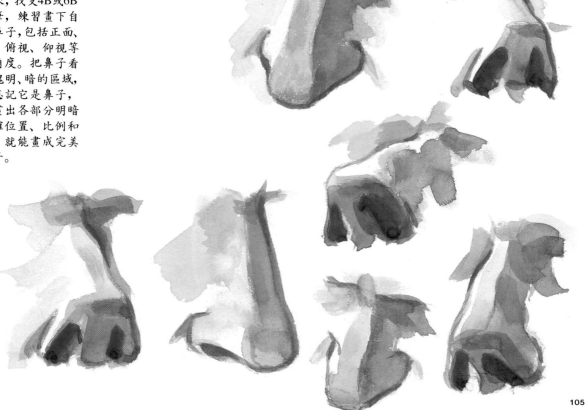

105

嘴與唇

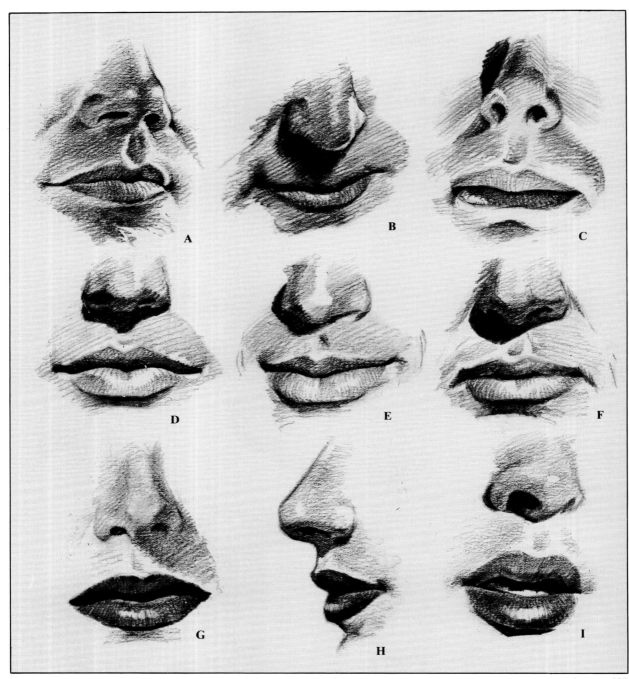

圖106. 這些鼻子和嘴部的鉛筆示範，可以看到不同角度的變化。例如上下唇之間的曲線，在D中明顯可見，仔細比較其他圖中的唇間曲線有什麼不同。然後再看D或G圖中所畫的鼻子，與A、B、C、E、F、I有什麼不同。不過，如果你不動手練習，光看這些比較是沒有用的。誠如巴爾札克(Balzac)所說：「你必須弄髒雙手。」也就是說要找真實的對象動手練習畫。練習的時候，記住嘴和鼻子一起畫，連同嘴巴下面的凹處陰影也畫出來，會比較容易。

嘴巴閉上時只能看到嘴唇，或厚、或薄、或寬、或窄。嘴唇也有透視比例的問題，因為就像眼睛一樣，嘴唇也是位於弧形表面上，有突出、皺摺的地方，有陰影和反光。

請看圖106中，A是半側面的角度，遠側的比例就縮短了。B是低頭或抬頭的角度，上下唇中因角度不同會有一唇比較明顯。C則是正面，特別要注意嘴唇中間的曲線。另外，嘴角紋向上或向下，可以推測出一個人的個性，是整天板著臉(D)還是笑口常開(E)。請看如何用鉛筆畫出嘴唇的厚度（這個方法也適用於所有的技巧，包括繪畫）：首先，在上下整個嘴唇都塗上淡淡的色調，包括所有的明、暗區域。其次，利用鉛筆線條（或畫筆的筆觸）勾出嘴唇輪廓，留出清晰的筆觸方向，尤其是嘴唇上的垂直

細紋，雙唇緊閉時皺摺特別明顯(F)。要注意，男人的嘴唇色調比較淡，幾乎看不出來，女人的唇色就比較深，明暗強烈。此外女人嘴唇會有反光的光點，唇形則是由垂直的細紋勾勒出來的(G,H)。最後一點：畫嘴巴的時候，最好加上鼻子下半部，以及下唇下面的下巴凹處。我們只談到緊閉的嘴巴，如果開口微笑、大笑、喊叫、哭泣，又會是什麼樣子呢？整個臉部，眉毛、眼睛、臉頰甚至鼻翼，都有動作。事實上，嘴部的任何動作，都會改變整個表情（圖107）。

圖107. 通常畫肖像畫，很少會碰到開口大笑的嘴形，不過各位還是可以研究一下這一類素描，觀察不同角度的嘴形變化，特別是牙齒的線條和陰影的處理。

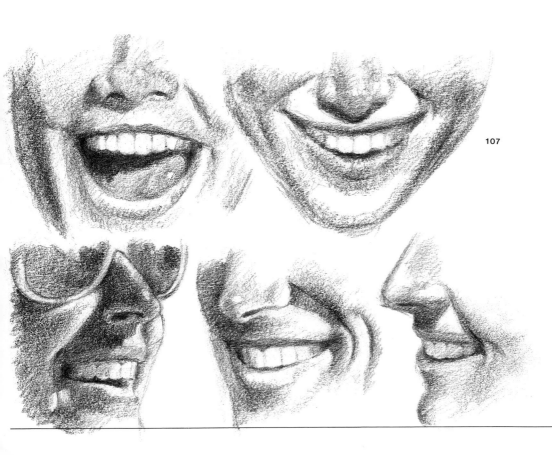

107

頭髮

頭部特徵的一大決定因素在頭髮，髮型可以使人的外觀整個改變，很多人只是剪個頭或是改變髮型，看起來就像換了一個人。

頭髮的畫法通常牽涉到形狀、反光、明暗變化、筆觸或線條方向這幾個問題。圖108至113所示範的畫法，適用於男女老少的各種髮型和頭髮顏色。

圖108第一步是仔細畫出髮型的輪廓。

圖109其次加上明、暗區域，要特別注意線條的方向，反光的地方要留白。

圖110用鉛筆筆觸加深色調，筆觸方向當然必須與髮絲所梳的方向一致。同時用手指或紙筆把亮處的線條擦勻，在這個階段，反光部分被處理得像金屬的質感，而不顯出個別線條。這些反光部分必須比實際的範圍大，稍後才方便修改縮小，而不需要用到橡皮擦。

圖111這些是勾畫髮絲常用的筆觸線條，仔細觀察每個筆觸的濃淡變化。

圖112最後的修飾要從深的地方開始，來凸顯最強烈的明暗對比，包括反光部分的髮絲線條，有些線條會橫過整個反光部分，有的只到一半，而且愈來愈細，以做出層次。

圖113 最後的結果是在必要的地方使用橡皮擦，讓最主要的反光部分的對比更突出，反光部分再加上一些細線條，能夠讓頭髮看起來更像——頭髮。

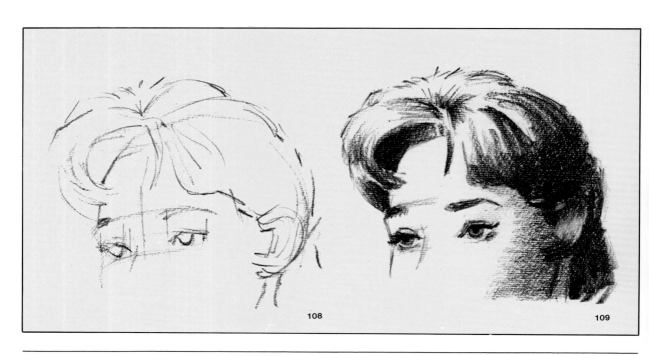

108

109

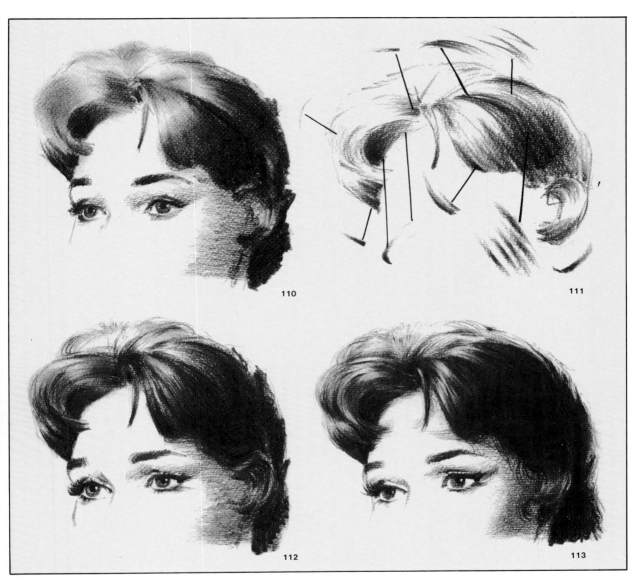

110

111

112

113

圖108至113. 不論是素描或繪畫,頭髮的畫法可以總結為三個基本步驟:首先勾出髮型的整體輪廓,即使是簡單的幾筆線條也可以(圖108)。其次,決定明暗分佈,畫出形態、陰影和亮面(圖110)。最後,加上筆觸線條,以表現髮絲所梳的方向(圖112和113)。

在職業繪畫中，肖像畫可以說是最困難的題材，肖像和人體畫家當然是自成專業，不過所有的畫家，包括專長於風景和靜物的人，在繪畫生涯中一定都畫過自畫像。肖像畫要畫得好，必須對臉部、頭部的構造有深入的了解，而且要畫得像。所謂畫得像，不僅要畫出模特兒的五官特徵，更要能捕捉性格特色。正如安格爾對學生所說的，肖像畫家必須努力「進入模特兒的內心」。

這一章會逐步說明怎樣才是畫得像，如何遵照安格爾的建議「進入模特兒的內心」。

114

肖像畫

以委拉斯蓋茲為師

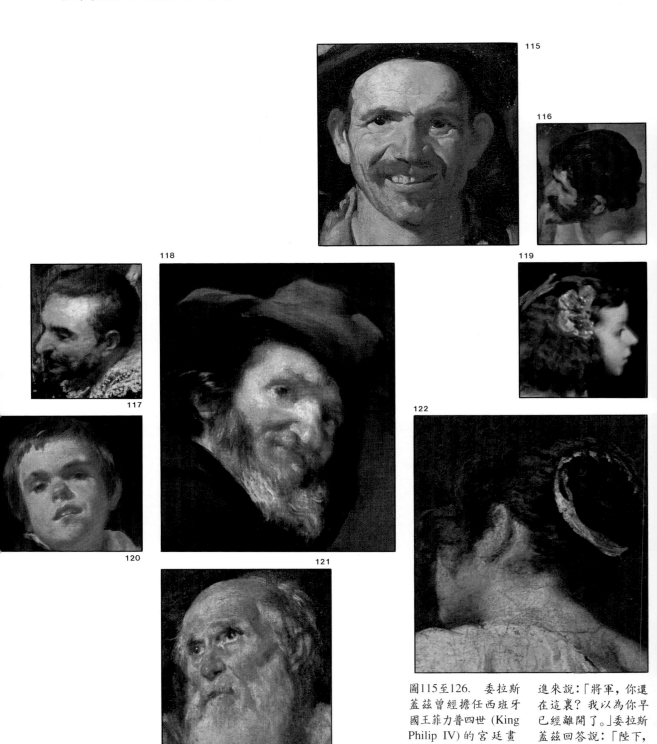

圖115至126. 委拉斯蓋茲曾經擔任西班牙國王菲力普四世 (King Philip IV) 的宮廷畫家，有一次他獨自在皇宮畫室裏，檢視剛剛完成的普瑞亞 (Pulido Pareja) 將軍的畫像。突然國王走了進來說：「將軍，你還在這裏？我以為你早已經離開了。」委拉斯蓋茲回答說：「陛下，將軍已經走了，您是在跟畫像中的將軍說話呢。」委拉斯蓋茲的作品栩栩如生，連國王都真

建議各位多到美術館欣賞歷代大師的肖像傑作，例如十七世紀西班牙畫家委拉斯蓋茲(Velázquez)所畫的人物（馬德里的普拉多美術館收藏了許多委拉斯蓋茲的作品）， 仔細觀摩他描繪的各種不同的主題，市井小民、宗教領袖、神話角色或當代人物，例如《酒徒》(The Drinkers)、《伐爾肯的鎔爐》(Vulcan's Forge)、《布拉達之降》(The Surrender of Breda)、《宮女》(Maids of Honor)等作品（圖115至126就是這些作品的局部），還有表現困難的縮小比例透視角度的《瓦拉卡的少年》(Boy from Vallecas)和甚至難度更高的《曼尼普斯》(Menippus) 的頭像，他處理得多麼完美！

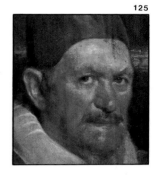

125

這些頭像足以證明，委拉斯蓋茲是肖像畫的大師。像他這樣一位畫家，對於人體頭部的畫法可說已經到達出神入化的境地，各種縮小透視比例的問題也都處理得輕鬆自如，尤其是我們都知道，肖像畫通常不會有非常縮小比例的透視角度，也絕少會有從頭頂俯視或從下巴仰視的角度來作畫。

由於委拉斯蓋茲能夠毫不費力就畫出正確的頭部比例，所以可以更專注在肖像畫細膩的一面，例如強調模特兒最突出的特徵、畫出「百分之百的相像」， 使他筆下的人物栩栩如生，幾乎在對他說話一樣。

所以，委拉斯蓋茲告訴我們：

要畫好肖像畫，最根本的就是熟諳頭部畫法。

各位要不斷提醒自己這一點，從一開始就要非常熟悉前面幾章的準則和練習，把比例標準、臉部五官的各個特徵記在心中，還有骨骼結構、表情、不同年齡的改變，以及男女頭部特徵的差異。這些資料都牢記在心以後，就可以往下看完這一章，認識肖像畫的一些基本要求。

123

124

假莫辨。仔細欣賞他筆下所畫的各種人物，你會更明白他的奇才，他從正面、側面各種不同角度描繪頭部，包括非常大膽的縮小角度，這裏只是一部分的例子。

這一章要介紹肖像畫的藝術，不過最好的介紹，應該是委拉斯蓋茲所畫的肖像畫，從其中我們可以學到：要畫好肖像畫，首先要學會頭部的結構。

126

肖像佳作必備的條件

圖127. 委拉斯蓋茲,《教宗英諾森十世》,多利亞畫廊 (Doria Gallery),羅馬。1648年委拉斯蓋茲再訪羅馬,完成了他唯一的女性裸體畫《維納斯的梳妝》(The Venus of the Mirror),以及《教宗英諾森十世》,兩件作品都是他的代表作。誠如法國詩人法格 (Jean-Paul Fargue) 所說:「委拉斯蓋茲發現了一種簡潔、有生命力又具空間感的繪畫方式,後來又影響了杜米埃 (Daumier)、柯洛 (Corot)、馬內、雷諾瓦 (Renoir) 等人的作品。」

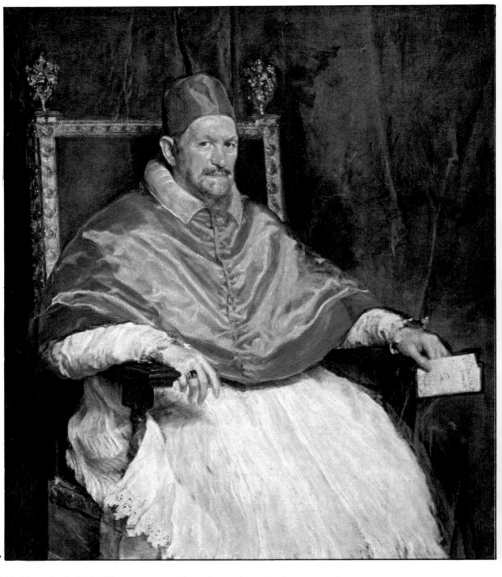

127

任何一幅優秀的肖像作品,都必須具備兩項特徵,這一節會有進一步的說明。

1. 肖像必須與所畫人物的神韻特徵百分之百相像。
2. 作品本身必須是一件藝術佳作。

第一個要求的道理很明白,不需要多說,如果畫得不像,就稱不上肖像了。不過所謂「百分之百相像」牽涉到許多生理和心理的因素,後面會討論到,這些因素處理起來,不見得像乍看之下那麼容易。

第二個條件是指肖像不論畫得像不像,本身必須具有藝術價值,令人欣賞。換句話說,相像不是一切,護照的照片一定像本人,但是也僅止於此 —— 不會有任何藝術價值。可是每天都有成千上萬的人,細細欣賞霍加斯 (Hogarth) 所畫的僕人肖像(圖128),或是委拉斯蓋茲所

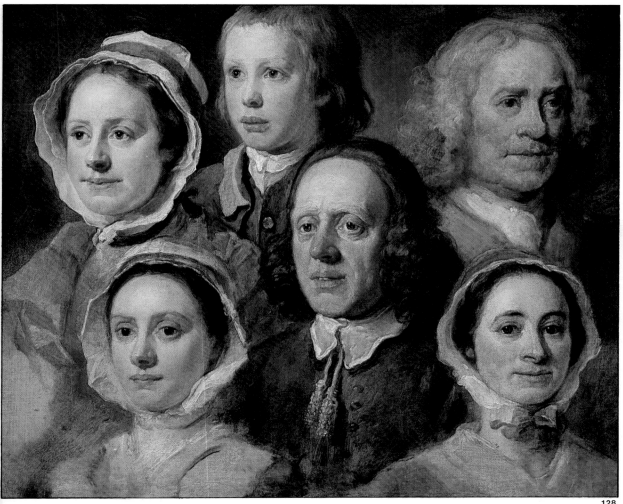

128

畫的教宗英諾森十世 (Pope Innocent X)
肖像（圖127），這些作品令人欣賞不是
因為畫得像本人，沒有人在乎這一點，
而是因為作品本身的藝術價值。

接下來我們探討一下這兩項要求是根據
哪些標準來判斷，不過，請先仔細讀過
安格爾對學生的建議（第66頁）。安格爾
一個學生的後人發現了這些筆記，這是
安格爾在畫室裏討論到肖像畫藝術和一
般的人物畫法，所提出的原則。這些原
則歷久彌新，和我們的討論更是息息相
關。

這一章會討論到安格爾的一部分建議，
不過他的話值得全部了解，而且要時時
謹記在心，絕對不能等閒視之。

圖128. 霍加斯，《六
個僕人的肖像》(Por-
trait of Six Servants),
泰德畫廊 (Tate Gal-
lery)，倫敦。這些肖
像中藝術的表現，以
及是否與模特兒畫得
相像，哪一點更為重
要？其實作品的藝術
性是最重要的，因為
沒有人真的在乎畫得

像不像，而這幅作品
中，也無從考據畫得
像不像。作品最感人
的地方，在於完美比
例、色調和表情，以
及整體的構圖。其實
若作品的每一個層面
都完美無瑕，相信一
定也與真實人物百分
之百神似。

如何畫好肖像畫

安格爾對學生的建議

必須捕捉其對象的特徵，也就是掌握所見物體的本質。

要找出一個人的特徵，畫家必須像個面相家，從五官或身體各部位看出對方的個性。

優秀的畫家必須試圖了解模特兒的心思。

將每位模特兒都視為獨特的人，並將他的特色表現出來。

研究出模特兒最具代表性的姿勢。

身體不應隨著頭部而轉動（即增加動態的趣味）。

先觀察模特兒的形象，然後根據他的形象，讓他擺出最自然的姿勢。

作畫以前，要「深入解析」模特兒。

沒有任何人是長得一模一樣的，要充分表現出每一個人的特色。

速寫最能表現掌握模特兒的形象和特徵，尤其是模特兒的個性和臉部表情。

必須仔細觀察並研究不同年齡層特有的姿勢。

處理動態時，必然有一側的臉比另外一側明顯，亦即掌握視覺焦點的那一側。

畫家作畫必須隨時留意所有思考、觀察或下筆時的細節，一直到最後一刻。

當處理到眼睛時，就開始處理它，不要留到最後才去解決它。

打稿並不表示只打鉛筆稿，必需把初步的明暗顏色先舖陳出來。

暗的調子要儘量表現出色彩，不要只用一種暗色去應付。

視覺最先注意到的其實是有深度的中間色調而不是說明性低的白色。

過於細節的處理是不必要的，不要去強調細節。

注意暗色調、中間色調和高彩、明度色調，此三種色彩或明度表現在區域和量感上的分配。

避免太多高彩度和高明度的表現，會破壞整體的視覺美感。

女性肖像需注意光線的表現。

畫中人物要有生命。

以一個基本的觀念做基礎，不斷探索、整合和比較。

要了解藝術的發展，先要了解米開蘭基羅，再到拉斐爾，而拉斐爾是承襲於米開蘭基羅的。他們之所以能完成這些完美的作品，完全歸功於他們的技巧，而他們完美的技巧是先得自於其自我內在的清明再配合作畫時謙遜忠實的描寫而達成的。

圖129. 安格爾，《七十九歲自畫像》(Self-Portrait at the Age of Seventy-Nine)，油畫，麻州哈佛大學福格美術館，溫斯洛普捐贈。

67

相像

所謂的「百分之百相像」有兩大決定因素，從一開始就要區分清楚。

生理上，要畫得像必須做到：

a. 以科學方法畫出頭部構造。
b. 特意誇大人物的主要特徵。

心理上，要畫得像應該從兩方面著手：

a. 表情。
b. 姿態。

不要被這些原則嚇到，其實每個原則的重點都很容易了解掌握，我們先看生理因素。

畫頭部的科學方法

> 以一個基本的觀念做基礎，不斷探索、整合和比較。
>
> ——安格爾

所謂科學的方法，指的是加框法、精確的計算、正確的比例、位置，也就是把眼睛所見到的面貌忠實呈現。如果做不到這一點，那其他所有的原則都沒有用了，所以相像的第一個要求，就是把眼前的人物準確地畫下來。

圖130和131. 正確畫出頭部結構是任何成功的肖像最根本的要求。這幅邱吉爾(Churchill)的肖像（圖130），我故意畫錯幾個地方，尤其是眼睛的位置和兩眼的距離，鼻子、上唇、下巴的大小比例。雖然都是很小的差異，但是已經影響了跟本人的相似。所以圖130不能算是邱吉爾的肖像。

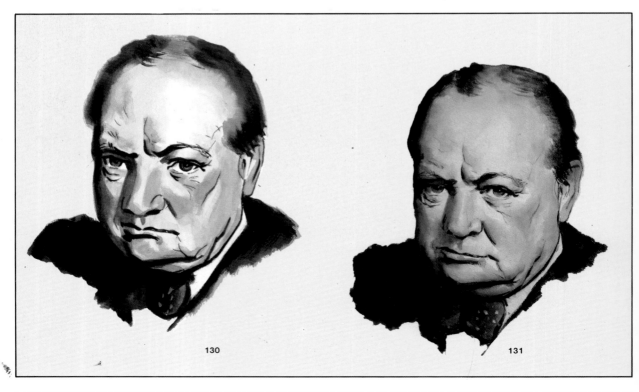

130

131

有意誇大人物的主要特徵

> 眼睛所見的一切都有其特徵，我們都必須捕捉住。要找出一個人的特徵，畫家必須像個面相家。
> ——安格爾

用科學、照相式的方法畫出模特兒的頭部，然後以此為基礎，特別加強他最具代表性的特徵。例如圖132和133中這兩張照片，歷史上的名人戴高樂將軍(General de Gaulle) 和甘迺迪總統(President Kennedy)，各位應該一眼就認出來了，但是為什麼？

你會說，因為戴高樂大鼻子、大耳朵、長臉白髮，而甘迺迪則是短鼻子、小耳朵、國字臉，這是你腦中「畫出的漫畫」。你、我、甘迺迪、戴高樂，每一個人都有自己的特徵，只要找出這些特徵，多加觀察，把自己的特徵和別人多做比較，看看每個人的五官究竟有多高、多長、多寬、多窄。然後就可以把這些特徵稍加誇大，畫出人人一眼就能認出的特色——如此就能達到百分之百的相像。

圖132和133. 再以著名的政治人物為例，這兩幅戴高樂和甘迺迪的畫像充分說明，誇大模特兒最突出的特徵，便能讓人一眼就認出他來。就戴高樂而言，眼睛故意畫小，鼻子和耳朵則加大，而甘迺迪的肖像強調他的方臉和鼻子的形狀。

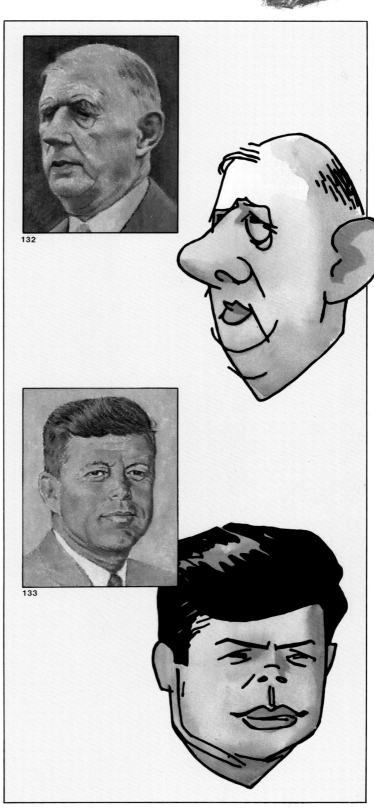

132

133

善用安格爾的建議

> 研究頭部和身體的姿勢。先觀察
> 模特兒的形象,然後根據他的形
> 象擺姿勢。
>
> ——安格爾

每個人都有獨特的表情姿勢,就像膚色、聲音一樣,人人不同。有些人正面角度比半側面角度更像本人,有些人則在側面角度時才比較有個性。

安格爾所畫的拿破崙 (Napoleon),就是採取他最典型的姿勢,彎著左臂,左手伸進夾克裏面,見到這個招牌手勢,誰都知道畫的是拿破崙 (圖134)。

模特兒的表情和姿勢,足以反映他是什麼樣的人,畫家只要讓他表現出其最自然的一面。

五官反映個性

> 優秀的畫家必須試圖了解模特兒
> 的心思。
>
> ——安格爾

要畫肖像畫,必須先了解,模特兒是開朗、自信、果決,還是悲觀、內向、優柔寡斷?從他的臉上我們可以對他有多少認識?個性是反映在臉上的,相貌是內心的一面鏡子。嘴唇的形狀、下巴的長短、眼睛以及實際的表情……這些都能讓一個優秀的畫家「讀」出模特兒的性格。在這個階段,記住要試畫到「百分之百」相像,必須正確畫出頭部、強調特徵、採取自然的姿勢,以及表現對方的特色。

安格爾說過一句話,正好可以總結正確的做法,請再仔細讀一次,我認為這句話跟這一節的討論特別相關,同時也跟他其他的建議一樣,言簡意賅,可以有各種解釋。他說:

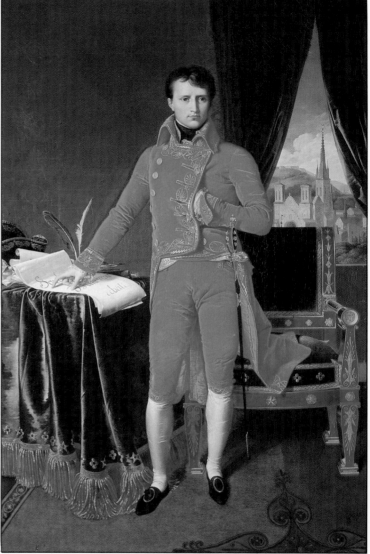

134

> 作畫以前,要「深入解析」模特兒。
>
> ——安格爾

所謂的「解析」是什麼意思?也許是觀察模特兒是否覺得自在,或是以前有沒有被畫過肖像?都不是,安格爾的意思很明顯,他是指去接近模特兒,熟悉他的五官特徵和姿勢動作,跟他聊天,讓他覺得自在 , 表現出本來的面目 (圖

圖134. 安格爾,《拿破崙一世》(*The Apotheosis of Napoleon I*),卡納維 (Carnavelet),巴黎。有些人物有非常獨特的姿勢,畫拿破崙圖的時候,只要把他的左手彎在胸前,伸進夾克裏面,就像安格爾處理這幅畫的方式。

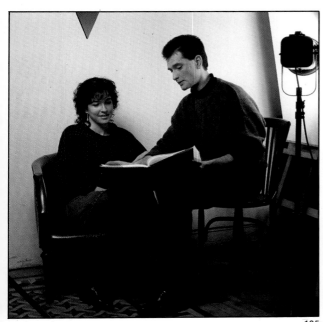

135

137

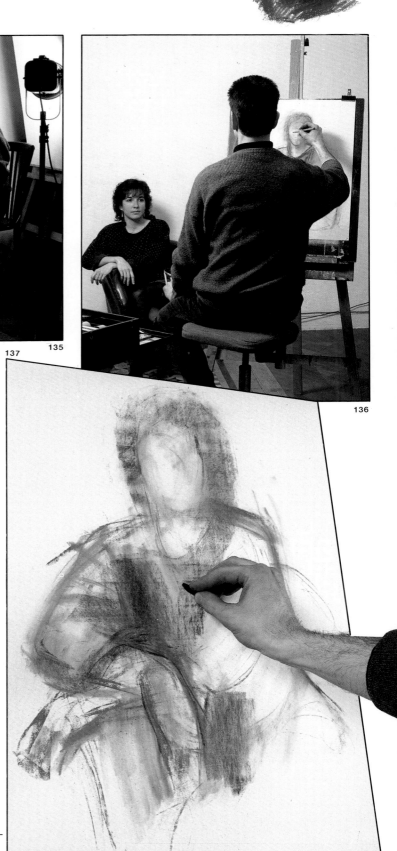

136

135）。當然，這一切必須透過對話閒聊，讓他覺得放鬆。不過你一定也會同意，速寫打草稿也能達到同樣的目的，速寫有助於找出對方的本性，每一張速寫都像提出一個問題。肖像畫就是要從速寫著手，絕對不能省略，速寫能幫助你決定最後的作品，看看自己是否掌握了理想的比例、位置、正確的光線明暗，以及讓人一眼就可以認出的 「百分之百的相像」。

這些速寫也能讓你進一步思考創意的問題，考慮作品的一些重要層面，例如構圖、明暗表現、處理方式和整體風格（圖136和137）。

圖135和136. 動手作畫以前，應該先花一點時間和模特兒聊一聊，研究他最具特色的表情、手勢和姿勢。

圖137. 然後，透過一些速寫來「問問題」，從速寫中斟酌頭部要怎麼擺、如何安排身體的位置以及雙手要放在哪裏。

好的肖像畫不只是畫得像,本身也必須是一件藝術佳作,在明暗、姿勢、構圖、色調變化各方面都具有藝術價值。這一章繼續討論安格爾的建議,例如他說「身體不應隨著頭部而轉動(即增加動態的趣味)」,或是「在作畫以前,要先『解析』模特兒」,意思是說透過速寫研究不同的姿勢,找出模特兒習慣的姿勢動作或特殊的個性性情。

這一章也會討論到幾個技巧方面的問題,例如照明、畫幅尺寸,以及構圖中身體和頭部的相對大小。

138

如何將肖像畫變成藝術作品

照明

照明

肖像畫通常都利用人工照明，一盞100燭光的燈泡，或是用兩盞60燭光的燈泡，如果用到兩盞，一盞是照模特兒，另外一盞則是照在畫板上。

畫家為什麼喜歡用人工照明？有三個理由，第一，畫肖像最重要的不是顏色，而是明暗。第二，人工照明有一定的方向，更能夠凸顯人物的五官和特徵；第三，必要時人工照明可以隨意移動。(當然，人工照明還能讓畫家在任何時間都能繼續作畫。)

最適當的照明位置

關於最適當的照明位置，一般公認是在模特兒前方略偏向一側。燈光當然沒有必要放得太過側面，造成大片的陰影，而使畫面過於複雜。肖像畫不在於把感情做戲劇化的表現，而是描繪、詮釋模特兒是誰，是什麼樣的人，或者套用安格爾的話說：「捕捉其對象的特徵」。

前面已經討論過，即使沒有明暗，只利用線條就能呈現一個人的特徵。

現代肖像畫家的作品中，明亮的部份要多於陰影。

用一句話來說明安格爾的意思，可以說：

> 照明應該接近模特兒的正前方，稍微偏向頭部的一側，同時略高於頭部。
>
> ——安格爾

照明的位置，應該稍微偏向一側，而且略高於頭部，不過不要偏得太多，使鼻尖的影子完全向下，但又足以在模特兒臉上、靠近畫家的那一側形成陰影，請看圖139的例子。

關於這一點並沒有嚴格的規定，而必須依模特兒的面貌、個性、年紀、性別而調整，沒有一個一成不變、放諸四海皆準的原則。各位看看圖140至143的例子，比較每一幅肖像的照明方向和頭部的差異。特別注意男人和女人的陰影部分，有不同的處理，這一點對於照明和處理手法的詮釋非常重要。

圖139. 肖像畫可以利用自然照明或人工照明，許多畫家比較喜歡人工照明，因為人工照明便於控制方向和強度，作畫時間也不會受到限制。理想的照明要能凸顯臉部的五官特徵，位置是在臉部前方略偏向一側，稍微高於頭部，照明的偏移角度則是看鼻尖的陰影來決定。

139

圖140至143. 當然，圖139的照明方向和強度，並不是一成不變的原則，而可以做許多變化，這幾幅作品就是一些例子。圖140：諾內爾(Isidro Nonell)，《傲慢》(Assumption)，現代美術館(Museum of Modern Art)，巴塞隆納。圖141：韓尼格(Henniger)，《自畫像》(Self-Portrait)，加州韓尼格夫婦藏品。圖142：喬治‧隆尼(George Romney)，《自畫像》(Self-Portrait)，水彩，國家肖像畫廊(National Portrait Gallery)，倫敦。圖143：塞爾拉，《頭部習作》(Study of a Head)，粉彩，私人藏品。

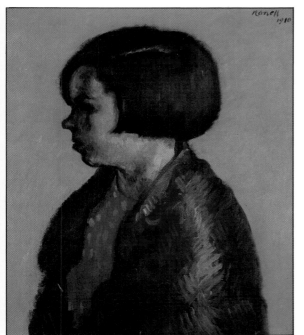

140

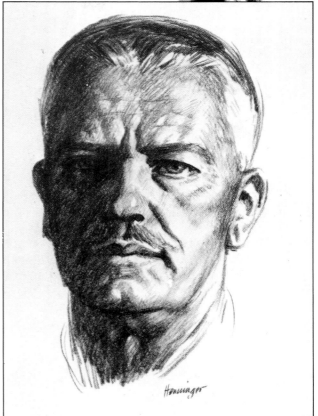

141

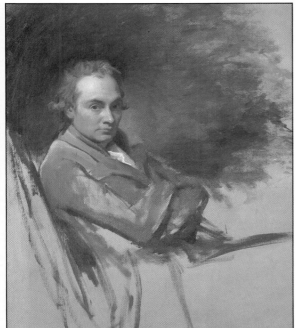

142

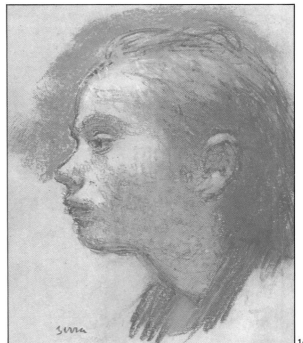

143

姿勢

關於模特兒的詮釋，要記住不論是畫男性或女性，人工照明的質感必須維持不變，亮度固定，而且能形成相當清晰的明、暗區域。

但是處理的手法可以做各種變化，線條清晰或柔和、改變陰影的表現、輪廓分明或是模糊，這些都要看模特兒是男是女、是老是少、個性強悍還是柔弱。

決定照明和模特兒的位置之後，接下來就要考慮模特兒的姿勢。如果只畫頭部，模特兒一定要坐下來，如果是半身像，也可以坐著。不論是坐是站，模特兒的頭部一定要和你的頭部同一高度，記住這個重要的原則：

> 模特兒的眼睛必須和你自己的眼睛同一高度。

模特兒必須覺得自在

例如讓他坐下來，找一個最舒服的姿勢，這樣他才能長時間維持同一個姿勢，不至於很快疲倦或不耐煩。

尤其要避免僵硬不自然的姿勢，個性拘謹的人會有這樣的問題。有時候我們必須分散模特兒的注意力，跟他閒聊，讓他完全放鬆。

平常的衣著、髮型

愈僵硬的衣著愈不適合肖像畫。儘量避免全新的衣服，例如小男生就讓他穿件毛衣，小女孩讓她穿上平常的洋裝等等。

「表現事實，但需稍加修飾」

如果孩子的毛衣破了，當然不要畫出來，如果太皺，也不需要畫出所有的皺摺，要視情況而取捨。如果小孩的頭髮太蓬亂，可以畫得稍微整齊一點比較好看；太胖的小女孩，可以稍微畫得瘦一點；如果模特兒有個啤酒肚，也不必畫得太過忠實。肖像畫應該寫實，但是必要的時候也要略加修飾，讓畫面更好看。有時候只要把腰圍減個半寸，就能讓人顯得比較好看，同時又不影響畫像的相像。

圖144. 模特兒的眼睛和頭髮，應該和畫家的眼睛、頭髮同一高度，這個基本原則一定要遵守，否則畫像的構圖可能變得非常不理想。

144

145

146

147

E Sore.

148

149

150

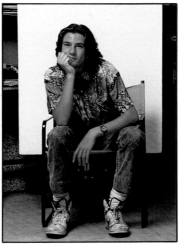

151

152

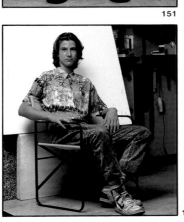

153

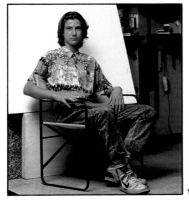

154

圖145至154. 開始動手作畫以前，應該先研究模特兒的姿勢，讓他嘗試站起來、坐下、轉頭、交叉雙腳等等。要找出模特兒覺得舒服、自然的姿勢，就以平常的打扮，不需要做什麼特別準備。

深入探討姿勢和模特兒的距離

圖155和156. 比較理想的構圖是頭部和身體轉向不同的方向，同時整個人物略偏向畫面的一側。

圖157和158. 安格爾大部分的肖像畫，都遵照他自己告訴學生的原則，身體略轉向一邊，臉部則是正視前方。不過也有許多畫家，如莫迪亞尼，許多作品都是頭部和身體同時面向前方的正面姿勢。（圖157：安格爾，《帕格尼尼肖像》(Portrait of Paganini)，巴黎羅浮宮。圖158：莫迪里亞尼，《黑衣女人》(Woman Dressed in Black)，油畫，私人基金會，美術歷史博物館，日內瓦。）

決定姿勢

模特兒站在你面前，等著你的指示，如果他的姿勢已經很自然，那當然不需要做任何改變，不過通常還是要稍微調整一下模特兒的習慣姿勢，以求最好的畫面效果，但是不要做太大的改變。我們一步一步仔細地討論，先從頭部和身體的位置開始，記住安格爾的建議：

> 身體不應隨著頭部而轉動。
> ——安格爾

換句話說，模特兒稍微把頭轉向一邊，顯得比較自然優雅。請看圖155和156，左邊是正面像，幾乎像個軍人似的，這是最單調呆板的姿勢，也是安格爾告訴我們要避免的。右邊模特兒仍然面向前

155 156

面，不過身體已經轉向一邊。

不過，也有一些畫家的作品，就是這樣的正面像，是特意表現單純的風格。現代作品尤其常見這樣的姿勢，例如義大利畫家莫迪里亞尼 (Modigliani) 大部分的肖像，都是採取正面的姿勢（圖158）。

157

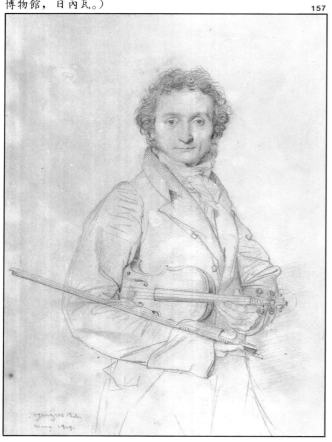

158

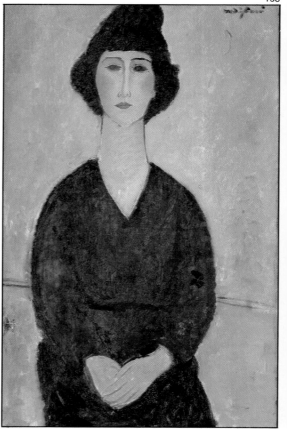

必要時讓模特兒雙手有事做

有些人天生是很好的模特兒，雙手能夠擺得自然而優雅，有些人卻不知道兩隻手該放哪裏好。除了跟模特兒閒聊、分散他的注意讓他覺得自在之外，也可以找個東西讓他拿在手裏，例如一本書（圖159），女性也許拿朵花，男人可以拿支煙，小孩抱個洋娃娃。不過不是一定的原則，必要的時候才用這些道具。

儘可能避免會造成比例縮小的透視角度

如果模特兒正面向著你坐著，大腿部分比例會縮短；如果側向一邊，椅子也轉成側面，模特兒可以把手搭在椅背上，但是椅背比例會縮窄。比例縮小的角度很不容易畫得正確，畫面看起來也不和諧，所以要儘量避免。

模特兒的距離

畫半身像，模特兒應離你的椅子6英尺左右，如果只畫頭像，理想距離是4.5英尺（1.4公尺）。全身像的距離要增加到9～12英尺（2.2～3.7公尺）（圖160和161）。不過記住肖像畫中全身像比較少見。

圖160和161. 如果只畫頭像，畫家和模特兒的距離不宜超過1.5公尺（大約5英尺），如果是半身像，適當距離是2～3公尺（6.5～10英尺）。如果只要畫出頭部和上半身的大致外形，通常距離會拉開到10英尺，若要仔細描繪臉部輪廓和五官特徵時，距離就應該縮短。

圖159. 很多畫家讓模特兒手裏拿本書，免得模特兒不知道雙手要怎麼放。有時候模特兒真的在看書，不過也可能採取同樣的姿勢，但是面向正前方看著畫家。

159

160

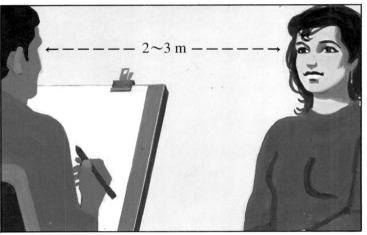

2～3 m

161

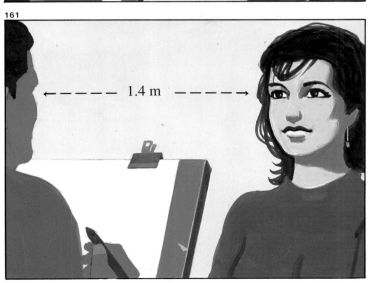

1.4 m

淺談初級速寫與構圖

從速寫中開始你的檢驗

記住前面討論過的原則，找出最理想的角度，讓模特兒轉動不同的方向，嘗試不同的正面位置和各種姿勢。至少要畫上五張速寫，即使第一張你已經覺得很滿意了，總是會有值得改進的地方。

用小寫生本或單張的畫紙來畫速寫，職業畫家一張速寫只用7、8分鐘，完成決定姿勢構圖、改變你自己的位置，以及和模特兒閒談的時間，所以第一個階段模特兒大約需要坐上1個小時到1個半小時。我們可以歸納一個準則：

> 肖像畫第一個階段的時間，應該完全用來研究姿勢、照明、五官特徵，同時多畫幾張速寫。

到第二個階段才會開始畫肖像作品。

構圖的問題

研究模特兒怎樣的姿勢最理想，其實就是在解決構圖的問題，決定構圖的因素有三點：形狀、比例和面積。關於構圖的藝術，所有的因素都不是容易的問題，我們就從簡單的構圖看起。

頭像的構圖

首先必須決定要畫模特兒的正面、側面還是半側面，肖像畫最常見的是正面和半側面。同時也要記住安格爾的建議，

> 模特兒的頭部最好轉向與身體不同的方向。

然後再看頭部本身的構圖，決定頭部在整幅畫中的高度和位置，是要放在正中間還是略高或略低。這裏我要說明一個構圖原則：頭部應該略高於畫面的正中心，如果把主要色塊畫在幾何中心，整個畫面的視覺中心會顯得往下移（圖163）。

圖162和163. 由於眼睛的錯覺，一個空間的視覺中心會略高於其真正的或幾何中心。

圖164至166. 頭部在整個畫面的位置，取決於頭的角度。正面像通常是畫在中間，而畫半側面或側面的位置時，臉的前方要多留空間。

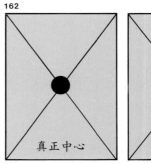

162　　　　　　　163

真正中心　　　　視覺中心

164

165

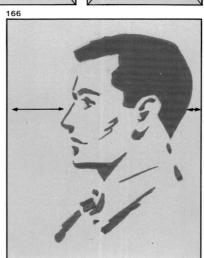

166

其次在寬度部分，有三個最常見的基本構圖：

a. 放在中間位置的正面頭像（圖164）。

b. 稍微偏向一邊的半側面頭像，面前所留的空間要比腦後的空間寬（圖165）。

c. 完全畫在一側的正側面頭像，面前的空間要留得更寬（圖166）。

由b點和c點可知，臉部前面應該要多留空間，關於這一點安格爾有非常明確的建議：

> 臉部前面留的空間要比腦後的多，感覺上要讓臉部真的可以呼吸。
>
> ——安格爾

半身像的構圖

此時在姿勢上所要注意的問題就複雜多了，模特兒如果坐著，就要決定雙手是要放在左腿或右腿上？手臂是否彎曲？身體面向前方而頭轉向一側，或是身體側坐把頭轉向前面？模特兒整個身體要稍微往前傾離開椅背、坐得筆直，還是要整個靠在椅背上再把頭轉向一邊（圖167至174）？

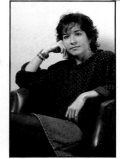
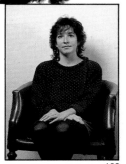
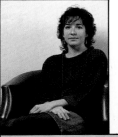

170　167　168　169

171　172

173

174

圖167至174. 模特兒的姿勢會影響肖像作品的成敗。許多職業畫家在作畫的第一個階段，都是先畫幾張速寫，藉此進一步了解模特兒習慣的姿勢和表情。

利用速寫來研究姿勢

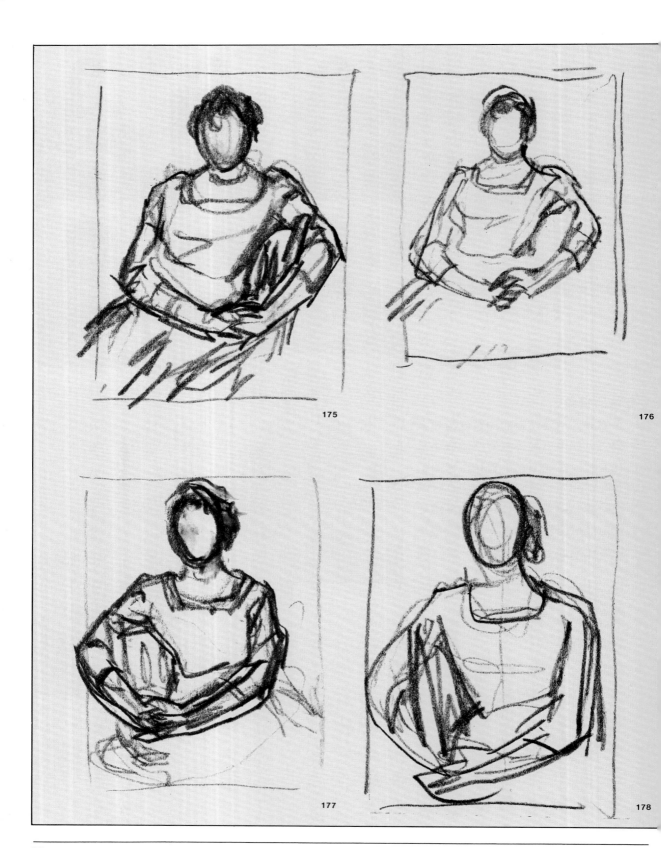

175

176

177

178

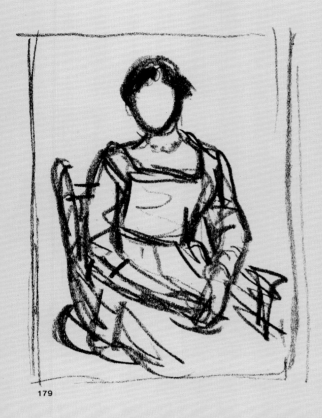

179

180

半身像的構圖，要考慮的因素太多，唯一能歸納出來的原則是：要先決定頭部的位置方向，然後再動手速寫，嘗試變化身體和雙手的姿勢。這時候最好利用幾筆簡單的線條，掌握整體的構圖和身體基本形狀的比例，頭部用橢圓形代表就可以了。這裏示範的簡略速寫，是針對一幅肖像完成前所做的草稿，我們逐一來討論。

第一張速寫（圖175）　先讓模特兒左手放在椅背上，可以看到一部分椅子。

第二張速寫（圖176）　同樣的姿勢稍加改變，模特兒往後坐，以強調腰部。

第三張速寫（圖177）　模特兒身體和雙手轉向另一邊。

第四張速寫（圖178）　模特兒身體坐正，椅子轉成側面，讓模特兒右手比較靠近身體。

第五張速寫（圖179）　換一個不同的姿勢，頭部稍微轉向一側，畫出椅子一邊的扶手。

第六張速寫（圖180）　最後決定省略掉椅子的扶手和裙子下半部，並將模特兒的左肩和左手側向後方，和脖子的線條形成一個漂亮的角度。

格式與畫幅

鉛筆肖像畫最常運用的背景就是畫紙的
白色。不過肖像也可以用紅色粉筆在白
紙或有色的畫紙上作畫，最後一章就有
一些這樣的例子。畫了五、六張速寫，
每張大約10分鐘，也就是在一個多小時
內必須畫出一張最滿意的速寫，用它做藍
本進行最後的作品，第一個階段就告一
段落了。讓模特兒離開休息以前，要用
粉筆或鉛筆（或其他你可發明的任何方
法）在地上標記兩張椅子的位置——模特
兒的椅子和畫家自己的椅子。

設定畫幅的尺寸

頭像或半身像的尺寸，通常略小於對開，
大約19×12英寸（48×30.5公分），全身
像則要兩倍的尺寸，也就是說：

肖像畫最常見的尺寸

頭像或半身像：19×12英寸(48×30.5公
　　　　　　　分)

全身像：　　　19×24英寸(48×61公
　　　　　　　分)

不過前面也說過，現在比較不流行全身
的肖像畫。

雖然這樣的畫幅尺寸最常見，不過也有
例外的情形，有些畫家偏愛特別的畫幅
尺寸。畫幅大小有一些嚴格的標準，也
就是「畫布國際規格」，然而還是有很
多畫家採用自設的尺寸。

人物大小在畫面中的設定

這裏我指的是在畫面上人物頭部和身體

181

182

183

圖181至183. 我說
過，素描和肖像畫有
標準的畫幅尺寸，就
像油畫也有國際規
格。不過特殊的尺寸
也很常見，有些接近
正方，有些比較細長，
就像這幾幅作品。(圖
181：蘇哲蘭(Graham
Sutherland)，《薩摩瑞
斯‧莫罕》(W. Som-
erset Mougham)，泰德
畫廊，倫敦。圖182：
席勒(Egon Schiele)，
《歐本希莫肖像》
(Portrait of Max
Oppenheimer)，鉛筆、
墨水與水彩，阿爾貝
提那畫廊，維也納。
圖183：塞尚(Paul
Cézanne)，《自畫像》
(Self-Portrait)，巴黎
奧塞美術館。)

的大小比例，這一點大部分畫家都有相同的看法，例如全身或半身的肖像，不會有人畫得跟真人一樣大小，一定會縮小比例，一般的原則如下：

鉛筆肖像的頭部大小（圖184至186）

頭像：　　　4.75～6 英寸高
　　　　　　（12～15 公分）
半身像：　　4～4.75 英寸高
　　　　　　（10～12 公分）
全身像：　　2.75～3.5 英寸高
　　　　　　（7～9 公分）

以真人寫生的時候，可遵照這些尺寸（以上規定是一種技術性的參考和建議）。

圖184至186. 這三幅肖像是西班牙畫家拉蒙‧卡薩斯(Ramón Casas) 的作品，依次是畢卡索(Picasso)、音樂家巴布羅‧卡薩斯 (Pablo Casals) 和卡薩斯本人的肖像。請注意全身、半身或頭像作品，頭部對身體的比例也會隨之不同。（現代美術館，巴塞隆納。）

184

185

186

為總結前面討論過的頭部和肖像畫法,最後這一章以一個小型畫廊的形式,讓大家看到幾位著名畫家的作品,說明構圖、作畫步驟和風格各方面的問題。最後兩個例子是逐步說明紅色粉筆和彩色粉筆的肖像素描,其一是一幅肖像畫,另一個例子是我的自畫像。關於這部份希望各位看過說明後,也能夠找一面鏡子,動手畫一幅自畫像,進而把本書所討論的內容做個完整的複習。

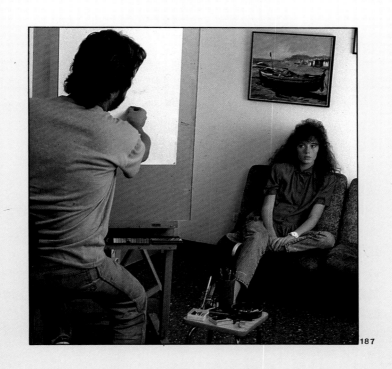

187

肖像畫法

鉛筆肖像畫

圖188. 鉛筆有很多種,有些直徑只有半公分,必須用特殊的夾筆器來拿,還有「全鉛」的鉛筆,外面包一層塑膠免得把手弄黑。這些鉛筆都有不同的軟硬分別,畫家最常用的是2B,再配合其他更軟的鉛筆,法柏一卡斯泰爾一直到8B,坎伯藍(Cumberland)還有9B的鉛筆。畫鉛筆肖像素描,最好用細顆粒畫紙和可揉性軟擦。

肖像素描中,鉛筆素描是最常見也最簡單的一種方式。鉛筆通常是以杉木包覆著石墨混合細黏土的筆芯。石墨是類似金屬的物質,接觸到其他材料時會留下痕跡,這也是我們實際作畫的部份。黏土的作用是讓石墨維持整塊的形狀,石墨的比例愈高鉛筆愈軟,反之黏土愈多,鉛筆愈硬。市面上還有一些大且粗或「全石墨」的鉛筆,就是專門畫肖像用的。不過最普遍的鉛筆是B,較軟的2B或4B用來畫陰影,非常軟的6B甚至8B則用在特別強烈的黑色部分。

各位都知道,鉛筆的種類非常多,再加上線影法(一種機械而規律的筆調,將鉛筆線條累積成面的基礎鉛筆畫手法)或用紙筆、手指暈塗等技巧,就能畫出無數的暗色或灰色陰影的變化。這些明暗變化,正是肖像佳作的祕訣所在。圖189至193是鉛筆肖像專家塞爾拉(Serra)的一些傑出作品。

塞爾拉對於肖像畫的基本用具給了以下的資料:

畫紙:
阿奇斯(Arches)平滑畫紙。

鉛筆:
柯以努(Koh-i-noor)或法柏一卡斯泰爾(Faber-Castell)的HB、2B和4B。他也用一支軟石墨,大約像粉彩筆那麼粗,用來畫大片的陰影(把它當做黑色蠟筆),或是柔和的輪廓,必要的地方再用手指暈塗或加上線影。

橡皮擦:
塑膠橡皮擦。

固定液:
他通常不用固定液,因為他認為作品完成後應該立刻裝裱。

照明:
人工照明,通常是掛在屋頂的一盞100燭光燈泡,燈罩掛在滑輪上,可以隨意調整高低。

距離:
與模特兒的距離是5～5.5英尺(1.5～1.7公尺)。

作畫的第一階段:
用普通的素描簿畫出一系列的小幅炭筆速寫,找出最理想的姿勢和構圖。

全部的作畫過程:
更換至少五種姿勢,每次1小時到1個半小時。

技巧:
整體構圖用HB和2B鉛筆,陰影和暗處則用4B和石墨,加上手指暈塗色調,偶而也用鉛筆線條,不用線影法。

188

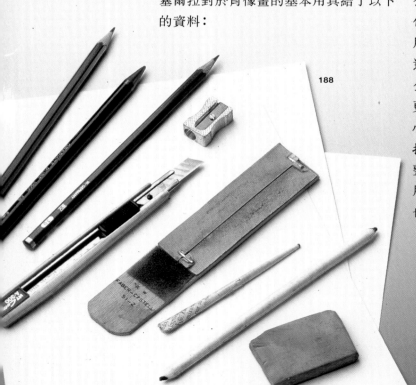

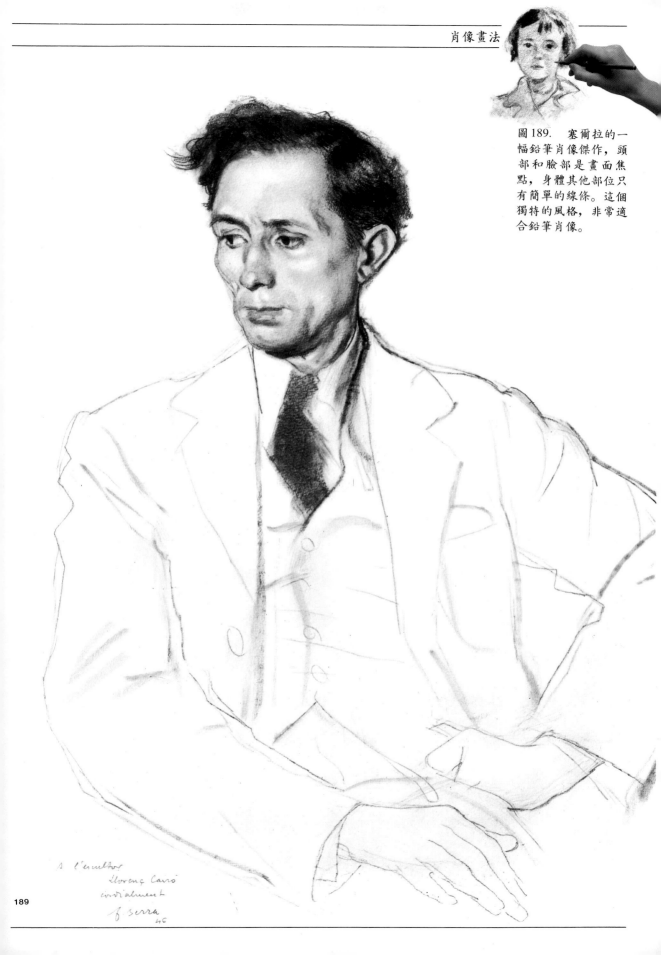

圖189. 塞爾拉的一幅鉛筆肖像傑作,頭部和臉部是畫面焦點,身體其他部位只有簡單的線條。這個獨特的風格,非常適合鉛筆肖像。

以高反差效果強調線條的肖像作品

圖190和191. 塞爾拉
另外兩幅佳作，同樣
只強調頭部細節。在
女人的肖像中，他也
加強了雙手部分，使
整個構圖更有創意。

190

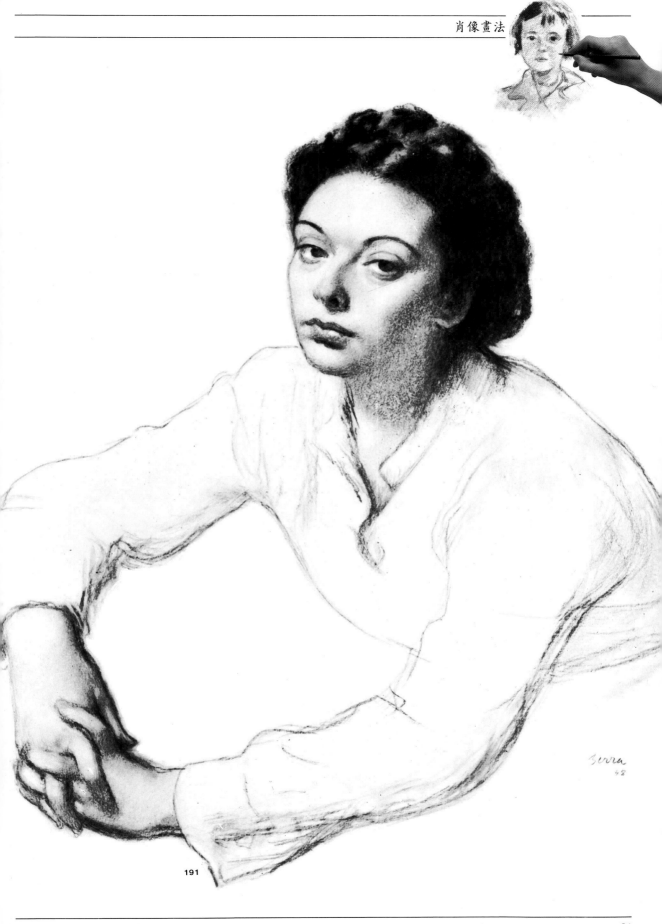

191

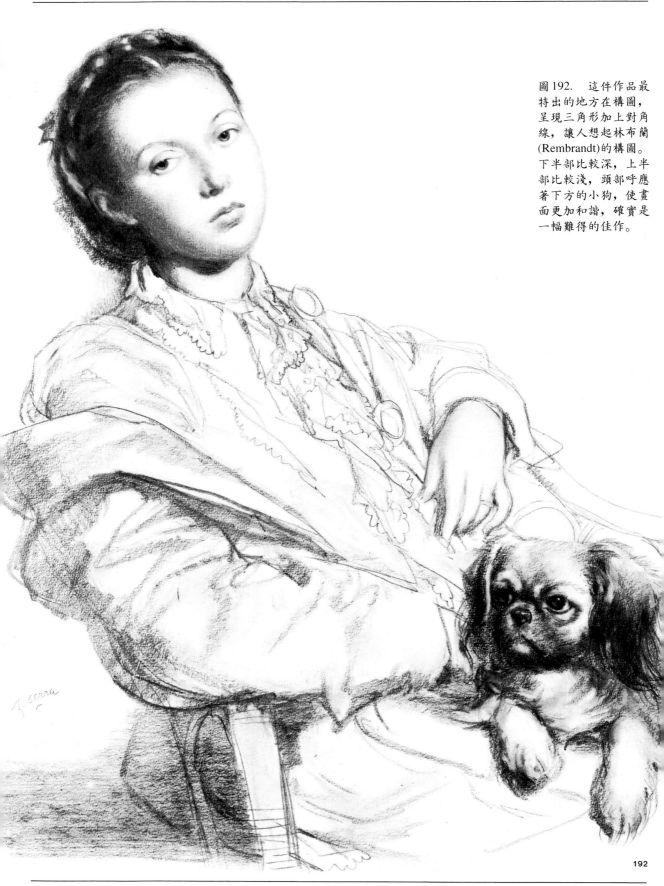

圖192. 這件作品最突出的地方在構圖，呈現三角形加上對角線，讓人想起林布蘭(Rembrandt)的構圖。下半部比較深，上半部比較淺，頭部呼應著下方的小狗，使畫面更加和諧，確實是一幅難得的佳作。

192

半身像與頭像

圖193. 少女與洋娃
娃的肖像中，充分顯
示出在傑出的肖像畫
家筆下，鉛筆所能夠
發揮的效果。

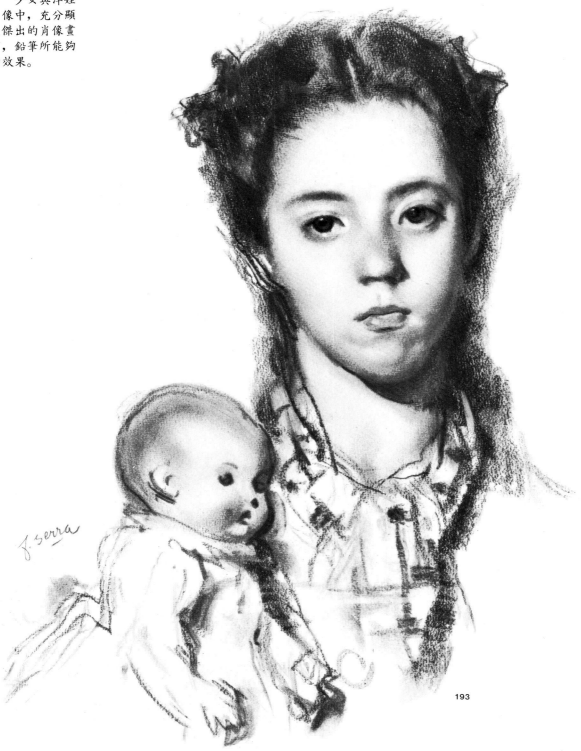

193

炭鉛筆的質感

圖194. 畢沙羅 (Camille Pissarro) 在 他的第一幅畫上署名 「畢沙羅，柯洛門生」， 因為他吸收了柯洛的 形式、風格和構圖。 也許我也可以東施效 顰，把這幅素描署名 為「帕拉蒙，塞爾拉 門生」，因為畫這幅肖 像的時候，我花了很 多時間在塞爾拉的畫 室，觀摩他傑出的肖 像畫才華。

194

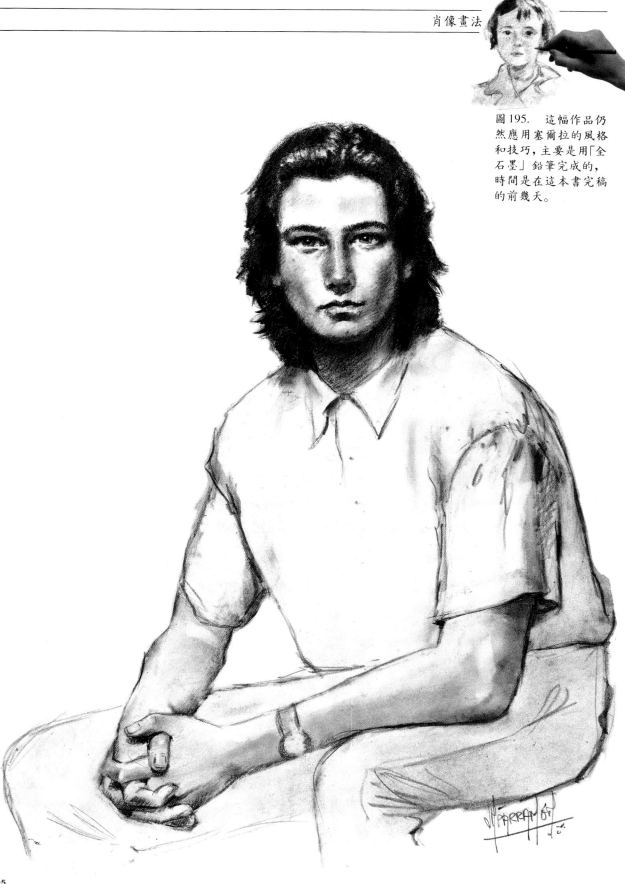

圖195. 這幅作品仍然應用塞爾拉的風格和技巧,主要是用「全石墨」鉛筆完成的,時間是在這本書完稿的前幾天。

195

三色肖像畫

肖像素描當然不是只有用鉛筆或炭鉛筆畫在白紙上。大約在西元1480年，達文西發現用色粉筆畫在米色畫紙上，再加上白色粉筆強調光線，可以達到不同的質感和效果。白色和紅色粉筆，其實就像粉彩顏料，紅色粉筆的顏色來自氧化鐵，古埃及人已經應用在墓穴的壁畫上。達文西完美的色粉筆技巧影響了其他偉大的藝術家，例如米開蘭基羅、拉斐爾、科雷吉歐(Correggio)和彭托莫(Pontormo)，使紅色粉筆成為人物和肖像素描的一個主要方式。慢慢地，他們和其他畫家開始在紅色粉筆之外，再加上炭鉛筆的黑色。到十八世紀洛可可的鼎盛時期，法國藝術家華鐸(Watteau)、福拉哥納爾(Frago-nard)、布雪(Boucher)等人發展出他們所謂的「三色素描」(three-color drawing)，利用紅色、白色粉筆，以及黑色粉筆或炭筆，畫在有色的畫紙上。

這樣的方式非常適合人物和肖像畫，因為這三個簡單的顏色已經足以捕捉肌膚、頭髮、眉毛的所有色調，以及各種光影明暗的變化。

目前這種畫法常常搭配其他顏色的色粉筆或粉彩筆，使色彩更加豐富，例如在背景或人物的衣著上加上少許深褐、群青或暗綠的顏色。

後面的討論中你將可以看到，其實彩色粉筆的肖像畫並沒有什麼了不起的祕訣。

圖196. 除了用鉛筆和白色畫紙以外，肖像也可以畫在米色或有色的畫紙上，利用紅、深褐、黑或白粉筆或粉彩筆做為主要色調，再加上其他的顏色變化(淺鈷藍、藍紫色、暗綠等等)。

圖197. 這是一幅三
色粉彩畫肖像的例
子，從魯本斯、福拉
哥納爾、華鐸到布雪
等著名畫家，都應用
過這樣的畫法。

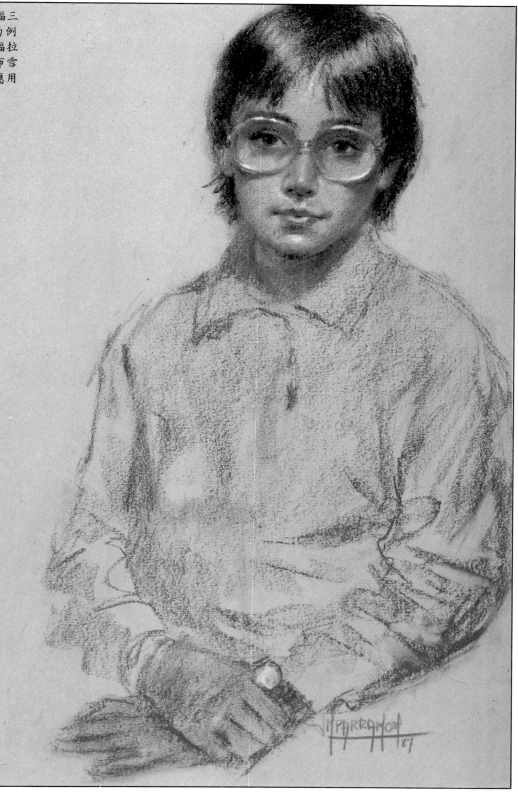

197

彩色粉筆的運用

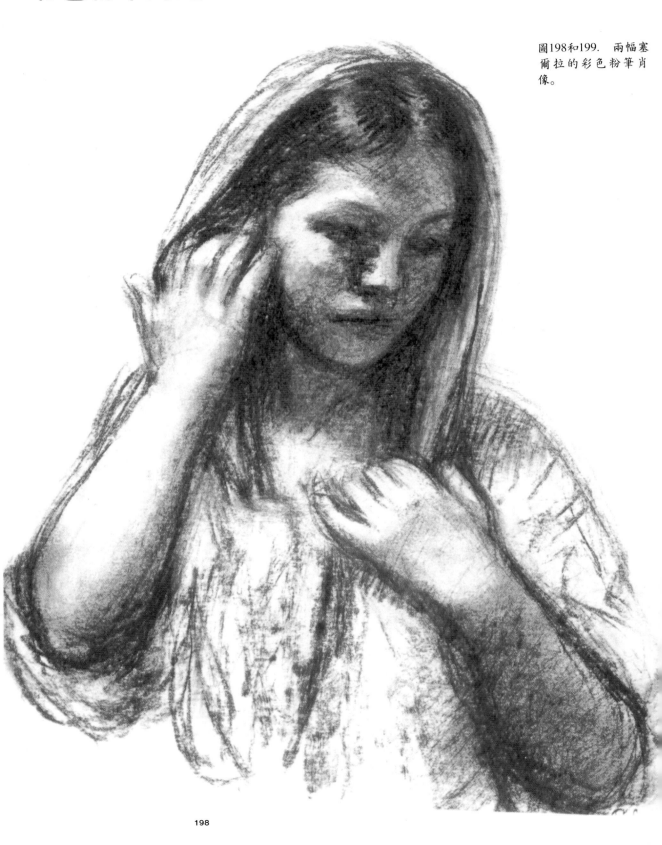

圖198和199. 兩幅塞爾拉的彩色粉筆肖像。

198

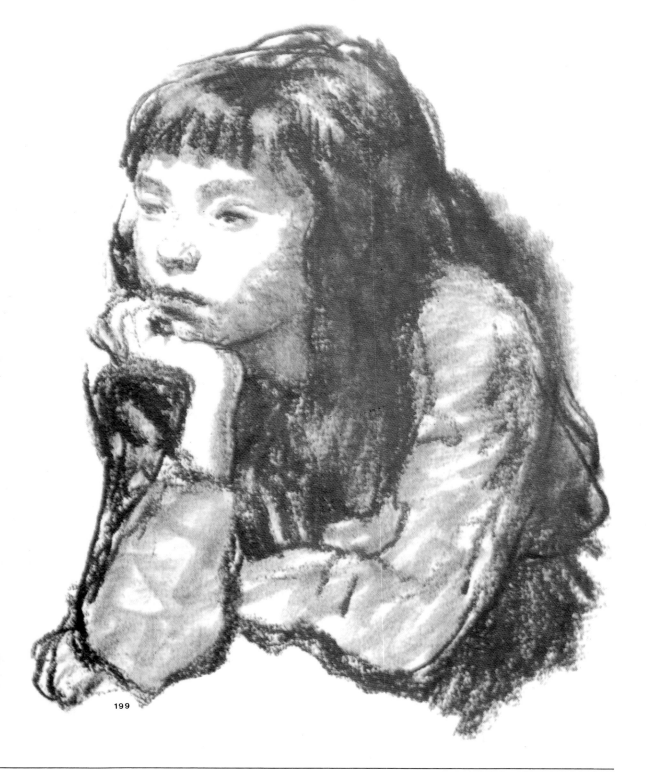

199

紅色粉筆使用的逐步說明

費隆(Miquel Ferrón)是一位素描教師，任教於西班牙知名的藝術學院馬塞那(Massana)學校。現在他要示範紅色粉筆的肖像畫。

費隆的班級大約有三十個學生，他教授各種不同的素描寫生，應用所有的藝術技巧。

我們可以看到費隆在畫室裏，面對著畫架和模特兒。他在畫架上釘了四張普通的素描紙，準備開始畫速寫草稿。模特兒坐在他前面的沙發上（圖201），他讓模特兒很快試過幾個不同的姿勢後，畫下簡單的速寫（圖202至204），最後決定採用圖205的姿勢。

我們問費隆通常在他班上畫不畫紅色粉筆的真人素描，他一邊畫著最後一張速寫，一邊回答說：「我們一般最常用來表現肖像的材質是炭筆，每個5到10分鐘的速寫和真人素描，炭筆畫是最適合的技巧。不過有時候我們也做固定姿勢的練習，每次2、3小時，可以把局部習作和整個作品都完成，這時候有些學生就會多種技巧的融合並帶入紅色粉筆的使用，畫紙用白色或是有色的都可以。」

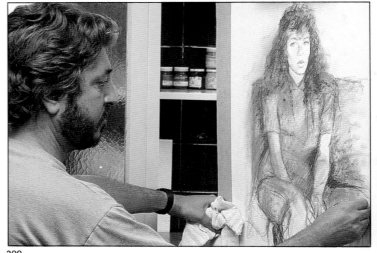

200

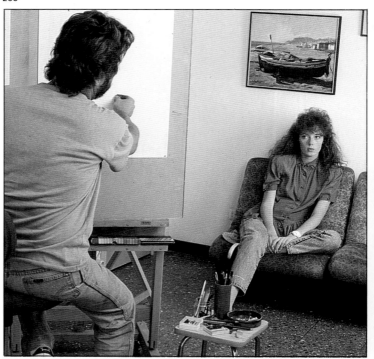

201

圖200. 費隆所畫的紅色粉筆肖像。

圖201. 模特兒維持固定的姿勢，讓費隆畫速寫草稿。

第一階段：草稿

202

203

204

205

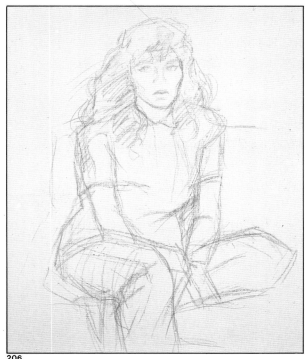

206

隨後費隆把速寫紙拿下來，換上一張中
顆粒的坎森(Canson)圖畫紙。憑著多年
的經驗，他迅速又準確地畫好模特兒的
線條草稿，此時各部分的大小比例都正
確無誤，我們可說他已完成了第一和最
後的階段，亦即一幅完成的素描。

圖202至206. 在決定
圖201的姿勢以前，費
隆先畫了幾張不同姿
勢的速寫，最後一張
是圖205，也是他認為
最理想的姿勢。然後

他換上中顆粒的圖畫
紙，開始打草稿畫真
正的作品。他的線條
初稿準確無誤，並且
看起來已經像是完成
的藝術作品。

第二和第三階段

第二和第三階段：素描應該隨時都像
完成的作品

身為優秀的畫家和教師，費隆強調素描
應該隨時都像完成的作品，時間長短只
是決定描寫是否深入的差別性而已，安
格爾也教過學生同樣的原則，他這麼說：

> 初稿亦是成品的一種表現，每一
> 個步驟都應該可以隨時呈現給觀
> 眾看，永遠要維持和描繪對象的
> 相像，經過修飾，直到最後盡善
> 盡美。
>
> ——安格爾

費隆忠實地遵守安格爾的建議，圖206的
線條草稿和圖207中做簡單調子的處理
手法都可以看做是完成的作品，而圖
210到圖215的完成圖當然更是如此。圖
210是用水稀釋色粉筆的效果，如同使用
水彩，達到他想表現的漸層和明暗變化
（圖215可以看出這種手法的效果）。

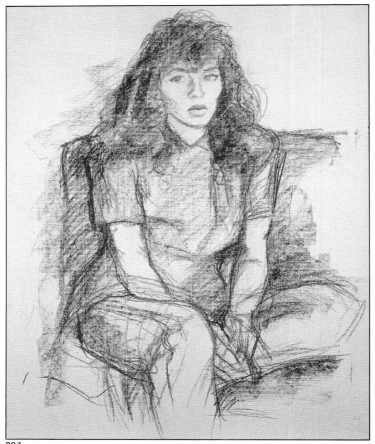

207

圖207. 這是第二階
段的成果，費隆用紅
色粉筆所繪的線條和
層次，畫出陰影明暗。

圖208和209. 費隆用
紙筆和手指擦出陰影
部分，有時候他也用
乾淨的舊毛巾或棉
布。

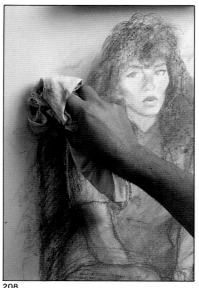

208

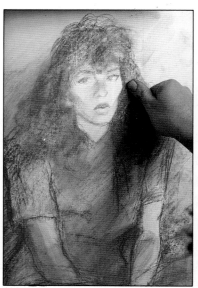

209

素描隨時都應該是完成的作品

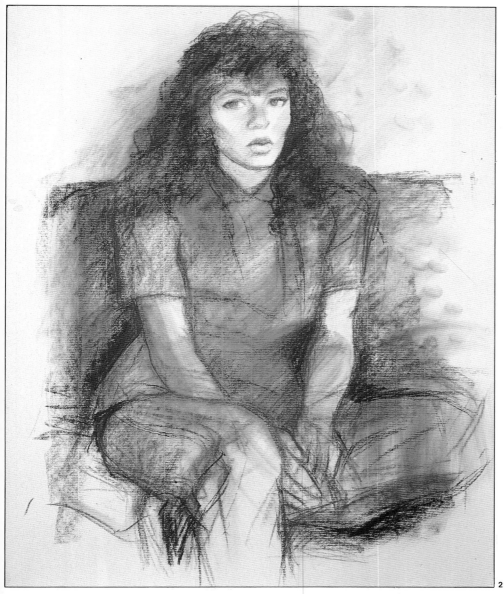
210

圖210. 他繼續用布擦出整體的陰影效果，使線條更加柔和，而後再加強線條，以凸顯對比。

從圖208和209中可以看到，第二和第三階段繼續邊畫邊塗，用手指或布擦出更深入的陰影效果。費隆解釋說：「從一開始，甚至一直到作品接近完成的時候，都會用到擦和塗的技巧，用棉布或乾淨的舊毛巾，來摩擦紅色粉筆，產生模糊的效果，使線條柔和，然後再利用橡皮擦，或是用紅色粉筆或色粉筆鉛筆加強線條，達到更明確的明暗對比。」

第四和最後階段：最後的修飾

211

212

213

第四和最後階段：最後的修飾

接下來費隆修飾畫面的整體感，加強線條，強調對比，用紅色的色粉筆鉛筆仔細勾勒五官的線條，再用細紙筆擦出陰影，臉部非常細緻的地方，則用手指去擦。不過他並沒有特別多花時間在任何一個部位，他用鉛筆加強雙唇中間的線條，然後又轉而加強鼻子的陰影，畫完鼻子，接著加深頭髮的深色部分，然後又回頭把嘴唇、鼻子和其他地方一項一項地做最後的修飾，直到作品完成（圖214）。

圖211至213. 費隆把臉部做最後的修飾，用紅色粉筆鉛筆加強線條，用細紙筆擦出頭髮到鼻子的陰影。

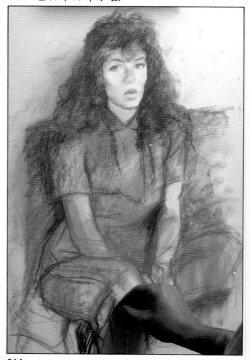
214

圖214和215. 肖像主要的部分都畫好了，現在費隆放慢動作，仔細檢查每個線條、比較各部分的色調，同時加上一些衣服的皺摺和背景的影子，完成了圖215的一幅佳作。

完成的作品

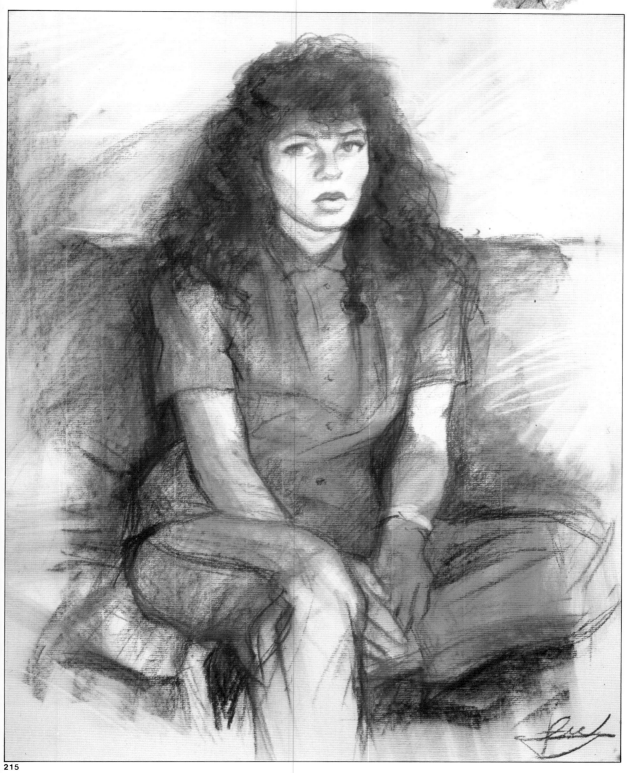

215

自畫像

圖216. 想像一下自己坐在鏡子前面,鏡子可以掛在牆上或放在畫架上,畫板和畫紙靠在腿上,畫板的另一端則用椅背撐住。燈光同時照到畫紙和你的臉部,姿勢則是身體轉向右邊,頭部稍微轉向左邊看著鏡子,同時稍微傾斜。

圖217. 這幅自畫像用到的材料有炭筆、炭鉛筆、色粉筆(包括不同的灰、赭和紅色)、紙筆、橡皮擦和毛巾。

圖218. 這是鏡子和電燈的理想距離,燈光的位置要能同時照到畫紙和你的臉部。

216

217

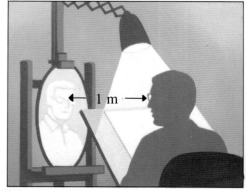

218

要實際應用這本書中所討論過的各種技巧,最好的方式就是著手畫一幅自畫像。這是非常寶貴且有幫助的方式,只需要一面鏡子,以及類似坎森·米一田特(Canson Mi-Teintes)那樣的高級畫紙,底色可以是米色、灰土黃或淺赭色,再加上幾支炭筆、炭鉛筆、紙筆、軟橡皮擦、一塊破布和幾支彩色粉筆,包括淺藍的色粉筆或粉彩筆。100燭光的燈泡或聚光燈,位置要在頭部上方,可以同時照亮你的臉和畫紙。圖216和218可以看到你自己、畫板和鏡子的距離,以及燈光的大概高度。

在開始以前,建議你先畫幾張簡單的速寫,試著將姿勢略做改變,最初用炭筆,然後再嘗試不同的材質,包括炭筆、紅色粉筆加上白色粉筆表現反光部分。當然必須應用到人體頭部的定則,自己的

頭部比例也許並不完美,也不符合古希臘人的典型定則,不過還是可以先畫出3.5個單位長、中線等等,根據這標線決

第一階段：炭筆

定耳朵的大小、眼睛位置、嘴和其他部位，然後再依實際的長相做一些必要的修改。

圖219至221的示範可以看到炭筆的好處，炭筆容易掌握、容易擦掉，而且可以達到很好的明暗效果。

仔細觀察姿勢、頭部的形狀以及臉部的光線。這些都符合安格爾對學生的教導：「身體絕對不應隨著頭部而轉動。」 也就是說，如果身體轉向右邊，臉就應該稍微往左邊看，圖218的例子就是正視鏡子，燈光從上面照在臉上，不過要非常注意電燈確實的位置和高度，如圖221所

示，理想的照明應該使鼻尖的影子落在上嘴唇的部位。

最後，畫好炭筆素描之後，我噴了一些固定液，以保持畫面的基本結構。

圖219和220. 第一步是先畫出頭部結構，然後根據這些基本的比例略做修改，畫出實際的五官比例。

圖221. 這是炭筆素描的完成圖，已經有基本的明暗陰影，特別要注意鼻尖的影子，燈光的角度、高度必須正確，影子才能剛好落在上嘴唇上。

219

220

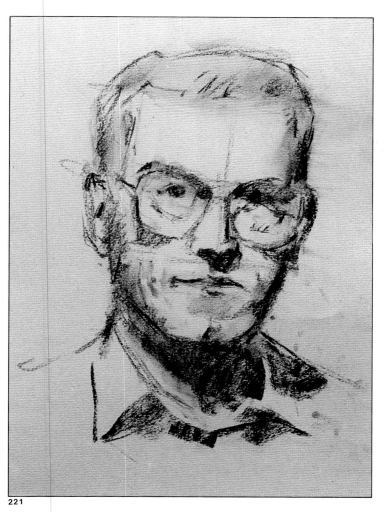

221

第二階段：紅色粉筆、炭筆和黑色粉筆

222

圖222和223. 各位可
以看到，第二個階段
是用炭鉛筆和黑色粉
筆加強素描，同時用
紅色粉筆著色。紅色
和黑色交錯使用，再
加上畫紙的底色，就
能混合出深淺不同的
膚色變化。最後，我
用黑、灰和白色粉筆
表現出頭髮的質感。

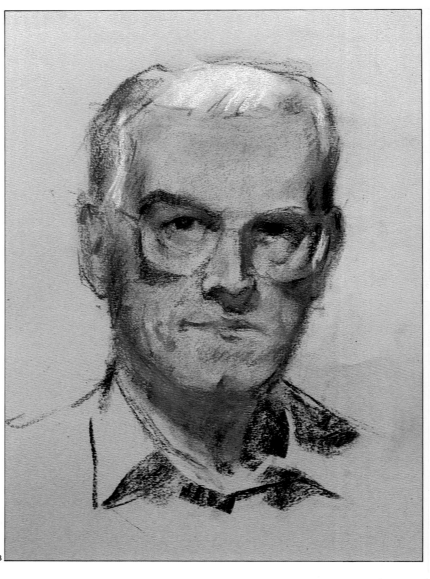

223

第二階段基本上是著色和加強原有的素
描。這兩件事需同時進行，用紅色粉筆
著色，用炭鉛筆繼續素描，以及用黑色
粉筆加深幾個地方。紅色粉筆畫在炭筆
上，會產生深褐色的效果，色粉筆多寡
的控制，紅色就會有較深或較淺的變化。
然後再用黑色粉筆和炭鉛筆加強素描和
對比的效果，鉛筆主要用來畫線條，例
如眼鏡的框線和嘴唇中間的線條。黑色、

紅色加上畫紙本身的灰土黃色，就形成
一種中性的淺暖色調，即達成三色粉彩
畫或三色素描的效果。唯一需要再加的
顏色是造成反光效果的白色，這個時候
在頭髮處可加上灰色和白色，在左眼鏡
片上加一道白色的反光。圖224至227是
示範如何修改畫錯的地方，先把畫錯的
部分擦掉，再用炭鉛筆重畫，用手指塗
開，最後用紅色粉筆著色。炭筆和色粉筆

224

225

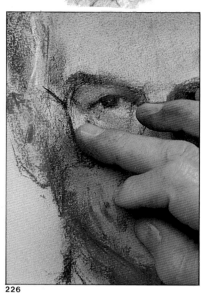

226

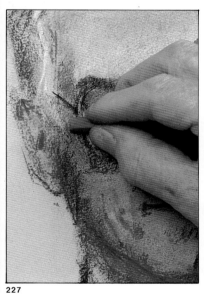

227

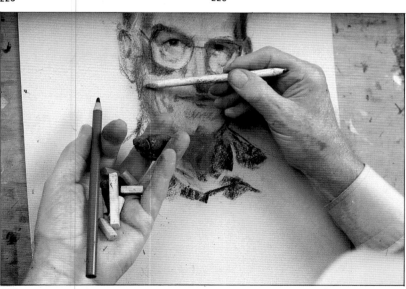

228

可以隨時修改,是非常有彈性的材料。

圖228可以看到一手作畫,另外一隻空著
的手拿著炭鉛筆、橡皮擦和其他顏色的
色粉筆等材料。

圖224至227. 形狀或
顏色畫錯的時候,可
以用橡皮擦擦掉錯誤
部分,然後重畫。

圖228. 把橡皮擦、
紙筆、炭鉛筆和要用
的顏色都放在空著的
那隻手,用起來比較
方便。

第三和最後階段：最後的修飾

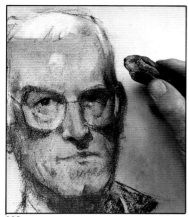

229

圖229. 到這個階段，可以開始做最後的修飾，用白色或淺色粉筆，以及橡皮擦，畫出白色和反光部分。還用橡皮擦在額頭上「開」出一小塊反光。

圖230. 這幅肖像可以說已經完成了，只需要再加上一點細節和幾個白色反光部分。可是我通常都會等作品「自己成熟」以後再完成最後的修潤。所以把畫像放著，第二天再繼續。

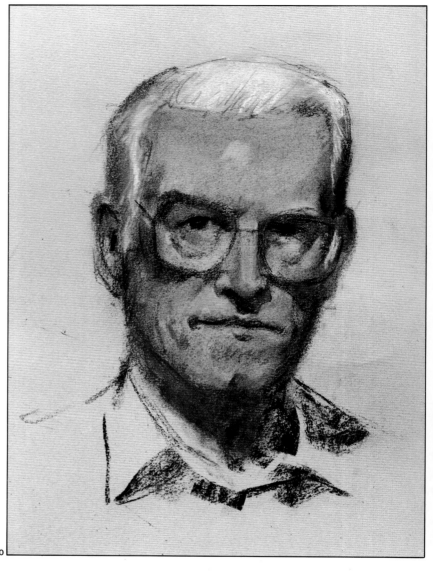

230

有一個建議必須不厭其煩地重複，就是任何素描或繪畫都不應該從頭到尾一次完成。一氣呵成當然可以，但不是最理想的做法，唯有在間隔一段時間後，才能夠想得更清楚，用全新的眼光來看自己的作品是非常重要的。

這幅自畫像已花了相當的時間做最後的修飾，即進一步做線條、明暗和色調的處理。我甚至還加了幾筆土黃色和深褐色。等到我開始認真的完成時，在畫上白色和反光（我用橡皮擦在額頭上「開」了一個反光），才意識到最好隔一晚再來做最後的結束，就和它「明天見」了。第二天從鏡子裏觀察這張自畫像——這個辦法非常管用，可以立刻看出肖像畫有沒有畫錯的地方——清楚地看出需要修改的地方。我就把額頭的髮際線改了一下，右上角的頭髮也重畫，嘴巴和下巴也稍加改變，再加上反光的白色、襯衫的藍色，就大功告成了！

要說的全部說完了，希望各位也開始喜歡畫肖像畫，欣賞這門藝術。

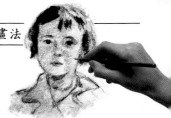

圖231. 隔了一個晚上，比較能夠用全新的眼光來檢視作品，並做一些修改。為了仔細研究比例、素描、相像與否，可以從鏡子裏檢查作品（這是檢查構圖錯誤的好辦法），然後一一修改，完成了這幅自畫像。

231

普羅藝術叢書

揮灑彩筆
不再是遙不可及的夢

畫藝百科系列

全球公認最好的一套藝術叢書
讓您經由實地操作
學會每一種作畫技巧
享受創作過程中的樂趣與成就感

在藝術與生命相遇的地方
等待
一場美的洗禮……

滄海美術叢書

藝術特輯・藝術史・藝術論叢

邀請海內外藝壇一流大師執筆，
精選的主題，謹嚴的寫作，精美的編排，
每一本都是璀璨奪目的經典之作！

◎藝術論叢

普羅藝術叢書

畫藝大全系列

解答學畫過程中遇到的所有疑難

提供增進技法與表現力所需的

理論及實務知識

讓您的畫藝更上層樓

色	彩	構	圖
油	畫	人體	畫
素	描	水彩	畫
透	視	肖像	畫
噴	畫	粉彩	畫

◎ 藝術史

◎ 藝術特輯

生活
也可以很藝術

藝術批評　姚一葦 著

名藝術理論家、戲劇家

姚一葦先生所撰，

冶批評、理論與技巧於一爐，

不但足以訓練思考、開拓視野，

且具高度實用性，

愛好藝術的您不能不讀。